A Journey Through Art

環遊世界看藝術

A Journey Through Art : A Global History

Aaron Rosen
亞倫·羅森——著

Lucy Dalzell
露西·達澤爾——繪

張宇心　譯

目錄

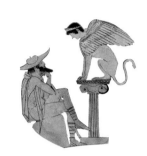

史前和古代

中世紀和近代早期

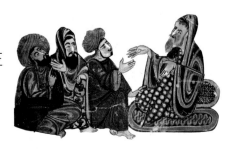

現代與當代

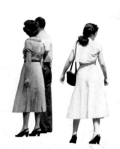

開始你的旅程

　　一起來冒險吧！這本書會帶你穿越時空，遊遍世界。我們會從好幾萬年前的澳大利亞北方開始，一路到現在的里約熱內盧，沿途會跨越好幾座大陸（除了南極洲）。

　　在我們旅行的時候，可以想像、假裝我們在叢林中闖出一條小徑，跟隨商隊穿越沙漠，或是從船上的瞭望台眺望大海。但其中最重要的是，這趟旅程重點在於「人」。我們常常會將藝術品視為珍貴的寶藏，應該要安置在博物館裡的白牆上。然而我們忘記了這些作品背後的文化，藝術不僅僅美麗，它也反映並形塑了人們的一切，包括宗教到政治，以及種種生活方式。

　　在本書中，我選擇了這些地點和時間，因為這可以迅速的讓我們對這些文化有所理解。當然，這並不意味著那個地方的過去

或者未來就不有趣。我們常常會說，每個國家都有「黃金時期」，然而這種說法太過簡化。每個文化的不同時期都非常值得關注。文化並不是相互競爭，從北美卡霍基亞的大土丘到希臘的雅典衛城，每個地點都有自己的故事和奧祕等待我們探索。

我希望這本書將成為你的藝術之旅的起點。在書中我所提及的每一條路徑，無論是從赫拉特（Herat）到伊斯坦堡（Istanbul），還是從提卡爾（Tikal）到庫斯科（Cuzco），都能再延伸出千百條路線。

——亞倫・羅森

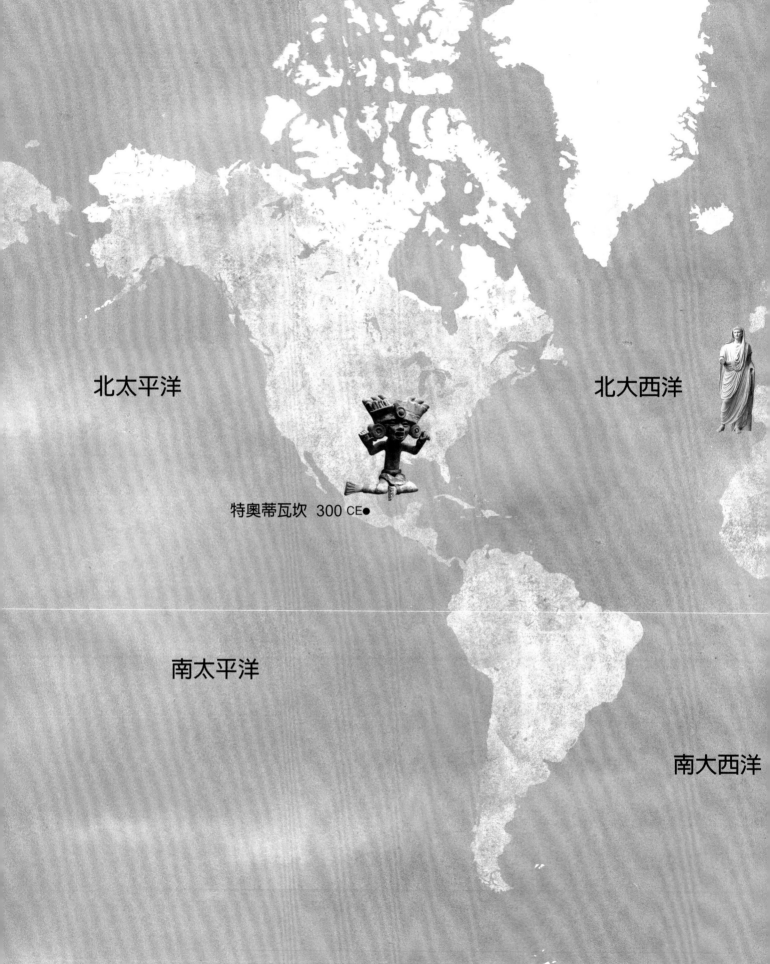

北太平洋

北大西洋

特奥蒂瓦坎　300 CE●

南太平洋

南大西洋

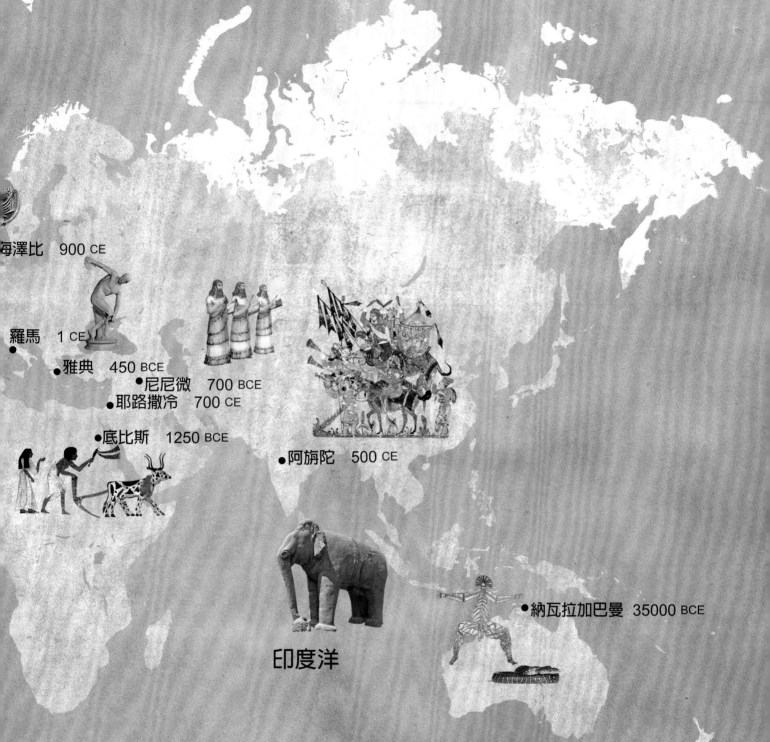

海澤比　900 CE

羅馬　1 CE

雅典　450 BCE

尼尼微　700 BCE

耶路撒冷　700 CE

底比斯　1250 BCE

阿旃陀　500 CE

印度洋

納瓦拉加巴曼　35000 BCE

南冰洋

納瓦拉加巴曼　公元前三萬五千年

洞窟中的宮殿

　　在澳洲這片大陸上，原住民已經在此生存、活動了大約五萬年的時間。原住民群體最早的遺跡來自澳大利亞的北部納瓦拉加巴曼的砂岩洞穴，當地的考古學家最近發現了一把三萬五千年前的石斧，也是這世界上最古老的石斧。納瓦拉加巴曼這個名稱意思為「岩石中的洞」，一位周恩族（Jawoyn）女性長老解釋道，這座偏僻的洞穴「就像一座宮殿」，天花板、牆壁、柱子都以各種圖像裝飾，包括世界的創生、原住民獵殺的各種

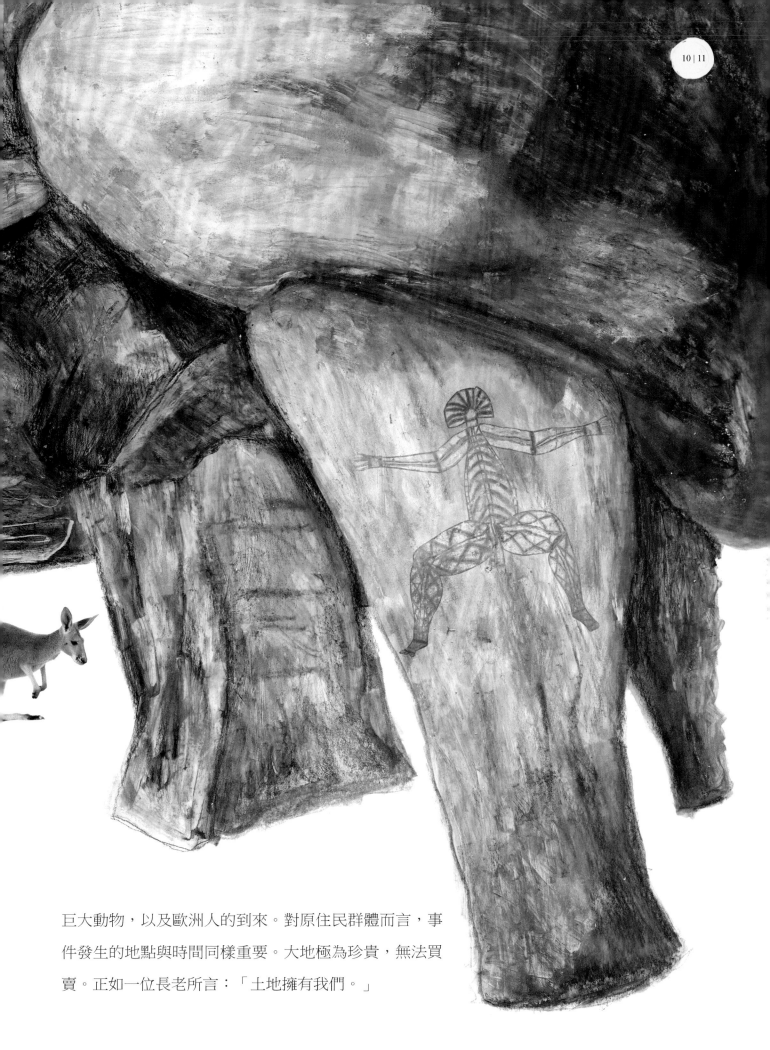

巨大動物，以及歐洲人的到來。對原住民群體而言，事件發生的地點與時間同樣重要。大地極為珍貴，無法買賣。正如一位長老所言：「土地擁有我們。」

畫夢

對原住民來說，藝術不僅僅是裝飾，也是保留和傳承宗教儀式、故事和歷史等重要知識的方式。知識在原住民社群中會讓人贏得尊重和權威。藝術中使用的故事、符號和技巧，必須以正確的方式取得、學習和使用。例如，在特定的文化群體中，只有某些人可以畫特定的動物，甚至連繪畫風格（如交叉影線）也屬於特殊群體所有。使用他人的圖像則嚴重違反法紀！

澳洲鱸魚（當地華語稱為盲曹）是岩石藝術中常見的主題，牠仍存活在澳大利亞的河流和湖泊中，是很受歡迎的食物。畫中母親和孩子似乎傍著澳洲鱸魚一起游泳，漂浮在這片岩壁上。
岩畫中的女人、小孩和魚，創作者不詳，阿納姆地

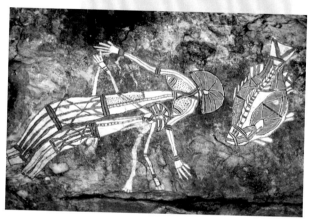

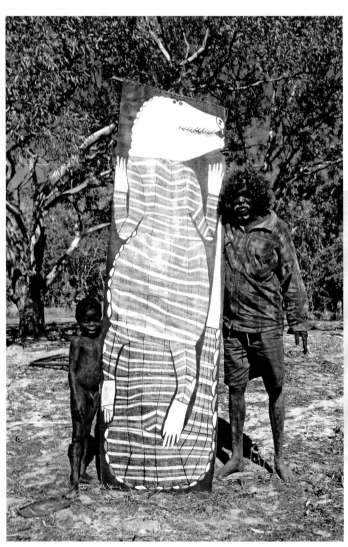

許多原住民，例如吉米·恩吉米努瑪（Jimmy Njiminuma，照片中右側之人），會在樹皮或者岩石上作畫。恩吉米努瑪創作出這幅神聖彩虹蛇的樹皮畫，人們相信祂能創造河流和溪流。只有受人尊敬的社群成員才被允許畫這條蛇。
彩虹蛇，吉米恩吉米努瑪，阿納姆地

　　當歐洲人來到澳大利亞，帶來了疾病和其他問題。原住民面臨艱難的決定。他們需要藝術來延續他們的文化，但也不希望他們的傳統被錯誤地使用。他們的藝術作品通常具有內外兩種意義，內在意義僅限於社群中的人，而外在則是對每個人開放。

這張來自阿納姆地諾爾蘭吉岩的袋鼠畫，看起來像張 X 光片，顯示出原住民對他們獵殺的動物的器官，甚至如何屠宰牠們，熟悉程度頗高。

袋鼠岩畫，創作者不詳，阿納姆地

夢

原住民族宗教信仰的中心概念是「夢」，夢會連結過去與現在。在世界初始，偉大的創造者創造了土地及其上的萬物，然後並將自己轉化成大地景觀的一部分——群山、樹木、河流。藝術、歌曲與舞蹈，都是為了述說夢的故事而存在。

藝術家大衛·馬蘭吉是非常知名的原住民藝術家之一，也是作品率先展出的人之一。他的圖像曾經用於澳洲一元鈔票上，卻未曾經過他的同意。圖中他示範如何混合天然顏料來運用在繪製樹皮畫。

大衛·馬蘭吉在調色

底比斯　公元前一二五〇年

法老王建造的城市

底比斯是埃及重要的宗教和文化中心。著名的尼羅河將底比斯的殘垣斷壁（底比斯古城）一分為二。在東岸，法老們建造了宮殿和神殿。西岸則是一座死者之城，有王家陵墓和神廟。許多法老王為這座城市打造了宏偉的建築，但最令人印象深刻的是第十九王朝拉美西斯二世。在長達六十七年的統治中，他建造了許多巨大而昂貴的紀念碑，大多數都是為自己而建！他的歷史遺產是如此輝煌，以

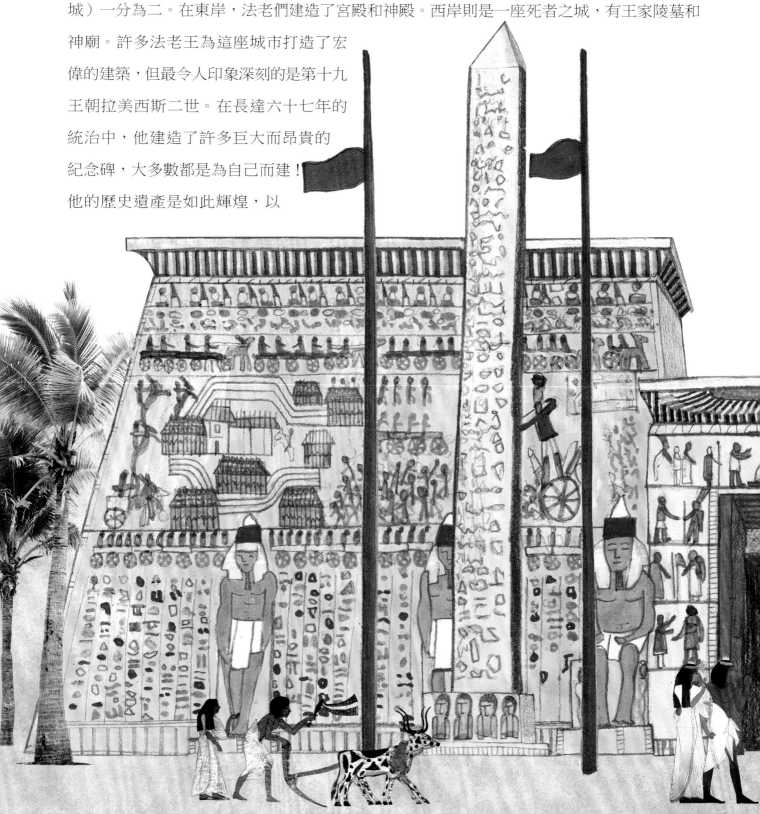

埃及神殿通常有雄偉的大門和高而傾斜的正面，稱為塔門。這座神殿有法老王拉美西斯二世的巨大雕像和兩根高聳的石柱，稱為方尖碑。其中一座方尖碑現在矗立在巴黎。

盧克索神殿塔門（Pylon, Luxor Temple），公元前十三世紀

至於未來的九位埃及國王都以他的名字命名。唯一的問題是拉美西斯花了太多錢，留給埃及的是近乎破產的狀態。

拉美西斯希望其他人對他永恆的偉大感到敬畏。但沒有什麼是永恆的。即使在兩千多年前的羅馬帝國時期，底比斯遺址也只是旅遊景點。在此之前，古希臘歷史學家曾讚賞它消逝的壯麗輝煌。這座城市最初的埃及名稱是「瓦塞特」（Waset），但希臘人將其重新命名為「底比斯」。

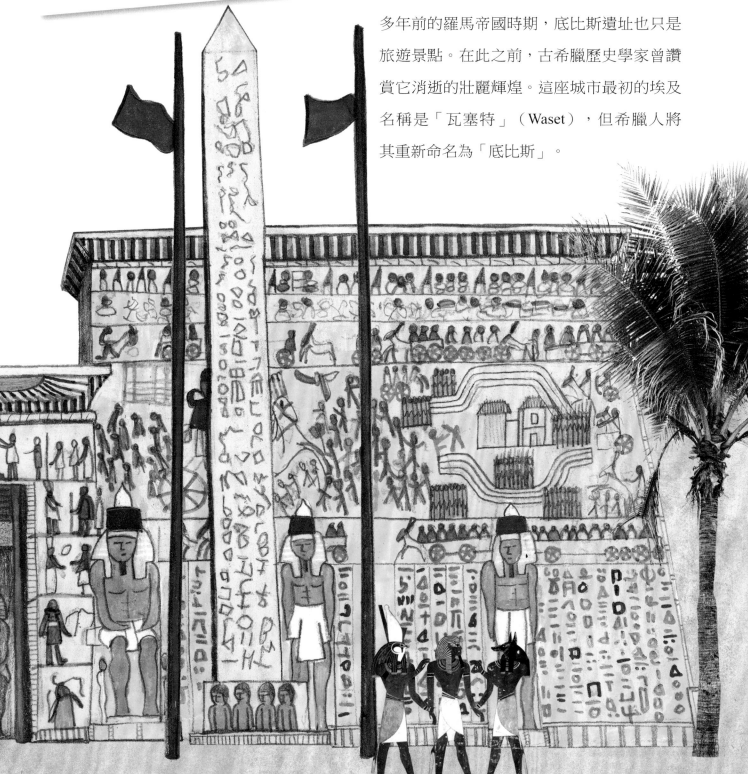

讚美諸神

在埃及，宗教儀式是法老王和貴族精心守護的祕密。但到了公元前十六世紀之後，埃及帝國最強盛的時期，宗教變得更加開放。在底比斯，每年都會舉辦數十次公共慶典。太陽神阿蒙－拉（Amon-Ra）始終是慶典的重心。在許多儀式中，阿蒙－拉的聖像會被帶到不同的神廟，不停地來回越過尼羅河。

拉美西斯二世有多位妻子和一百多個孩子。其中以王后奈菲爾塔麗最為特別，她是拉美西斯二世的第一任妻子。她的陵墓中裝飾著運用陰影等繪畫新技巧的畫作，增加了王后臉頰和禮服褶皺的深度。

皇后谷奈菲爾塔麗墓，公元前十三世紀

拉美西斯神殿是法老拉美西斯二世下葬前祭奠的神殿。他建造了一座巨大的雕刻，記錄自己引以為傲的豐功偉業：在敘利亞地區的卡迭石，埃及軍隊被西台帝國軍隊的陣容震懾住，然而，拉美西斯二世和他的衛兵勇敢地擊退了他們。

卡迭石戰役浮雕，拉美西斯，公元前一二七四年

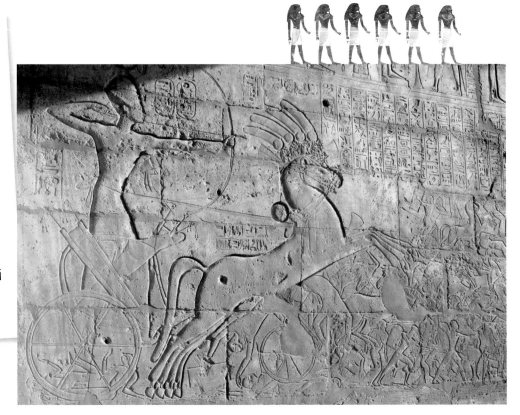

象形文字

象形文字是可以表示單字、音節或字母的簡單圖像。對古埃及人來說，象形文字是「上帝的語言」。象形文字的解讀一直是個謎，直到一七九九年有人發現一塊刻有文字的岩石，稱為羅塞塔石碑，它有助於專家破解這些符號。

這幅畫本來就是為了趣味，就像漫畫一樣。獅子和瞪羚一起玩塞尼特棋——這是埃及流行的棋盤遊戲——而不是吃掉牠；貓也沒有殺掉鵝，而是引導牠們，彷彿是牠們的牧羊人。
諷刺紙莎草紙，約公元前一二五〇年

這座大柱廳是拉美西斯二世和他的父親建造的，共有一百三十四根柱子，比支撐屋頂所需的數量多上許多，目的是讓遊客感覺彷彿置身於一座巨大而神祕的森林中。這些柱子曾經塗上鮮豔的顏色，現在卻被象形文字覆蓋。
大柱廳，卡納克神殿，約公元前一二八〇－一二七〇年

在底比斯，祭司往往也是建築師和藝術家。埃及藝術有時被描述為不切實際（unrealistic）的。藝術家希望他們的圖像是完美的，並且試圖讓作品活過來！他們會舉行特殊的儀式，稱為「開口儀式」（Opening of the Mouth），以喚醒他們的塑像。如果沒有雕刻上象形文字，幾乎所有圖像都被認為是不完整的，因為當時的人相信文字具有魔力。一般常常認為埃及藝術看起來扁平或靜態，不過對埃及人來說，全然不是如此！

尼尼微　公元前七〇〇年

亞述帝國的強大首都

　　亞述帝國統治美索不達米亞地區，這裡是地球上最古老文明的發源地。公元前九世紀到公元前七世紀，亞述帝國成為世界上最強大的國家之一，擁有規模最大、最精良的軍隊，亞述士兵橫掃中東，甚至征服了強大的埃及。在《聖經》中，先知以賽亞描述了可怕的景象：「他們來了，迅速，敏捷！他們之中沒有人疲倦，沒有人絆倒，沒有人打瞌睡或睡著……他們的箭很鋒利……他們像雄獅一樣怒吼。」

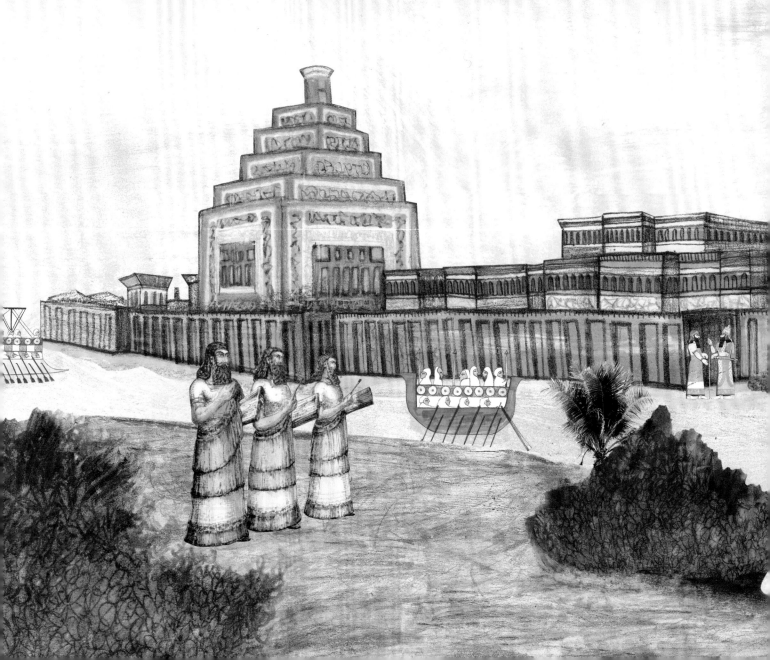

尼尼微的城牆厚達十五公尺，有十五座門樓，以及可連接底格里斯河支流的運河。亞述王辛那赫里布（King Sennacherib）建造了一座極其奢華的宮殿，稱之為「無與倫比的宮殿」，他在其中雕刻了最偉大的勝利。後來的尼尼微國王——亞述巴尼拔王（King Ashurbanipal）試圖透過建造自己宏偉的宮殿來競爭，宮殿內設有世界上最早、最偉大的圖書館之一。亞述的軍事勝利固然令人印象深刻，但他們留下的藝術和文學無疑是對歷史最令人讚嘆的貢獻。

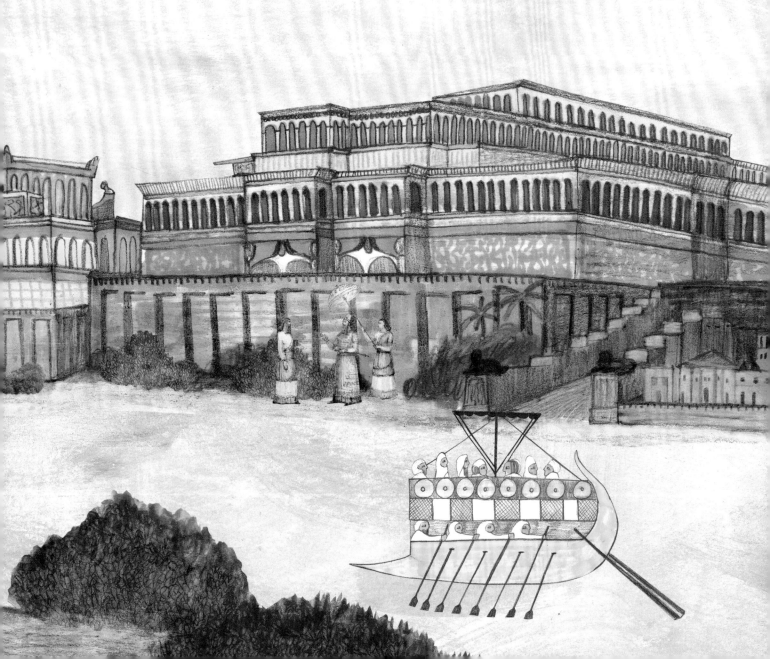

圍攻下的歷史

亞述人喜歡留下紀錄，並用藝術來詳細記載他們贏得的戰鬥，可以在數座兩公尺高的石塊浮雕中看到這點。乍看之下可能會覺得看起來很重複，但仔細觀察就會發現它們充滿變化，並且展示了數百次戲劇化的歷史事件，包括偷襲到圍攻和投降。它們會被塗上鮮豔的顏色以增添戲劇性。亞述人也喜歡寫作，他們沒有紙莎草或紙張，大多在泥板上書寫。抄寫員使用一種稱為楔形文字的書寫系統，此文字系統是由蘆葦筆壓入軟黏土而形成的微小楔形標記組成。在尼尼微的圖書館裡，亞述巴尼拔王將數以萬計的泥板分門別類，從軍事計畫到魔法咒語和故事，不一而足。

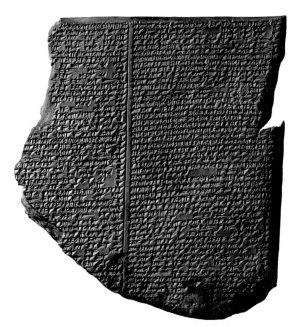

吉爾伽美什的故事是世界上現存最古老的故事之一。它描述了吉爾伽美什如何尋找智者烏塔納皮旭提。像諾亞一樣，烏塔納皮旭提從一場大洪水中拯救了他的家人和動物。當人們第一次知曉這個故事時，驚訝地發現亞述人有與聖經中如此相似的故事。
大洪水紀錄泥板，吉爾伽美什史詩，公元前七世紀

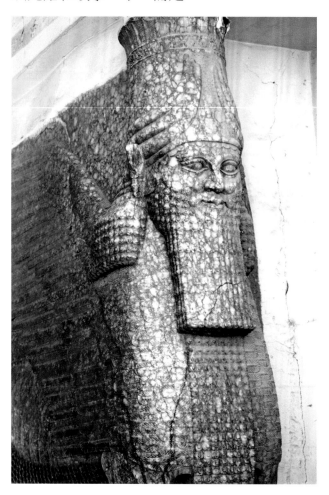

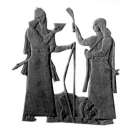

拉馬蘇是矗立在城門口的巨大雕塑，旨在威懾遊客。這座雕像有人的頭、鷹的翅膀和牛的身體。這張照片是二〇一五年伊斯蘭國恐怖分子摧毀雕像臉部之前拍攝的。
拉馬蘇，奈伽爾門（Nergal Gate），尼尼微，公元前八世紀

這幅雕刻展示了亞述王和來自猶大王國的俘虜。亞述國王吹噓說，他讓耶路撒冷國王成為階下囚，「就像籠中之鳥一樣」。聖經中卻以不同的方式講述這個故事，還說上帝拯救了耶路撒冷！
拉吉浮雕，尼尼微西拿基立宮殿，公元前七〇〇－六九二年

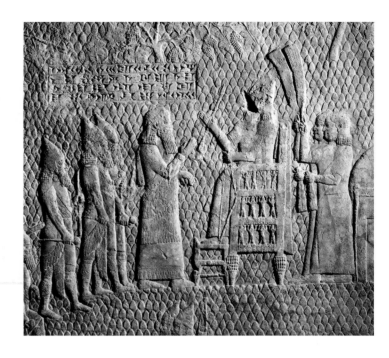

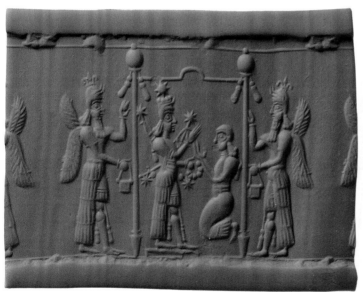

滾筒印章是一種可以在軟黏土上滾動，以創作出像此類小圖像的印章。在這張圖裡，一名亞述人跪拜星之女神伊斯塔爾。印章的功用如同簽名，但它們也被認為具有神奇的保護力。
新亞述滾筒印章，公元前八－七世紀

　　然而，今日尼尼微遺跡正處於危險之中。二〇一四年，名為「伊斯蘭國」的恐怖分子占領現代伊拉克城市摩蘇爾之後，他們轉向尼尼微，摧毀了保存數千年的文物，其中包括一座拉馬蘇雕像。古代亞述人雕刻了這些巨大的生物來保護他們的城市不受邪惡侵擾。然而令人哀傷的是，他們的力量不足以抵禦現代面臨的危險。

雅典　公元前四五〇年

民主發源地

　　古希臘人在諸多方面都大大影響了現代世界，他們留下的遺產，在我們的語言、政治體制和建築中延續了下來。雅典是希臘眾多城邦之一，其他城邦包括斯巴達、科林斯和底比斯。在希臘文中，城邦是「polis」，而「政治」（politics）就是從這個字衍生。當雅典公民聚在一起做出政治決策時，他們相信自己是代表人民行事。希臘文中「人民」一詞是「demos」，而「民主」（democracy）一詞就是從這個字而來。

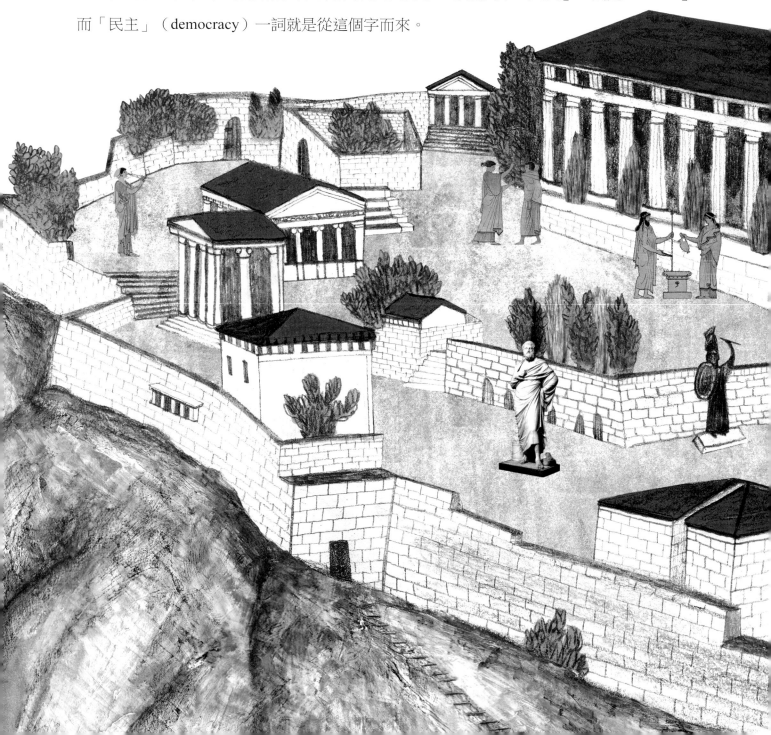

帕德嫩神殿的基座，中間向上曲斜，其柱子向內凸出微斜。建築師是故意這麼做的。這些作法會欺騙人的眼睛，並使建築物看起來完美平衡。

帕德嫩神殿，伊克提諾斯（Iktinos）、卡利克瑞特斯（Kallikrates）和菲迪亞斯（Phidias）建造，公元前四四七－四三八年

在古希臘，只有擁有財產的男人才能投票。然而今日我們相信在做決定時，每個人的聲音都很重要。民主隨著時間的推移而產生變化，但就像我們許多深具價值的思想和制度一樣，都是源自於古希臘。雖然雅典的遺產已經延續了數千年，但它的黃金時代卻很短暫。公元前五世紀初，希臘人在一連串著名的海陸戰爭中擊退波斯人。希臘人勝利後，雅典在當時最著名的政治家伯里克利（Pericles）的領導下，享有一段和平與富裕的時期，藝術和知識文化蓬勃發展。埃斯庫羅斯（Aeschylus）、索福克勒斯（Sophocles）和尤里比底斯（Euripides）等劇作家競相創作悲劇；蘇格拉底開始以他著名的問答方式在市集中教授哲學，他說「未經審視的生命是不值得活的」，意思是好奇心讓生活變得精彩！

建立力量

雅典衛城位於城市的最高處。雅典人認為它是建造重要神殿的完美地點，因為防守容易，而且可以遠遠就看到來犯的敵人。波斯人摧毀衛城後，毀壞的神殿矗立在城市上方，成為悲傷的回憶。因此重建神殿，並使其比以前更加令人印象深刻非常重要。雅典人希望展現他們與智慧和戰爭女神雅典娜的特殊連結，因為她是這座城市的保護者和命名的來源。帕德嫩神殿是衛城最重要的神殿，藝術家菲迪亞斯使用黃金和象牙，為神殿創作了一尊宏偉的女神雕像，稱為雅典娜－帕德嫩（Athena Parthenos）。他還熔化了波斯軍隊的武器，製作了另一座戰士裝扮具象徵意義的雅典娜雕像。可惜，這兩座雕塑都沒有留存下來，但我們能從羅馬藝術家的複製品來了解其樣貌。

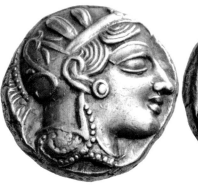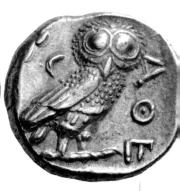

雅典利用銀礦製作出一些古代世界重量最精確的硬幣。「頭」是雅典娜，「尾」是一隻貓頭鷹，象徵智慧女神。希臘許多城市會鑄造自己的硬幣，上面有女神妮基或牛頭怪米諾陶等圖像。

雅典四德拉克馬硬幣，公元前五世紀

菲迪亞斯和他的團隊在帕德嫩神殿的柱子上創作了九十二件浮雕。雕塑展示了希臘神話中的場景，其中一群半人馬（半人半馬的生物）在婚禮上吵架。此圖中，一名拉皮斯人與喝醉的半人馬打架。

南牆面 XXXI，菲迪亞斯，公元前四四七－四三八年

艾瑞克提恩神殿（Erechtheum）是衛城上的另一座神殿。根據希臘神話，海神波塞頓和戰爭女神雅典娜都希望這座城市能獻給他們，於是競相為這座城市獻上最好的禮物：波塞頓創造了泉水，而雅典娜則讓橄欖樹發芽。最後雅典娜勝利了，但雅典透過在伊瑞克提翁神殿為他們每個人建立聖所來紀念他們。
艾瑞克提恩神殿，姆奈西克斯（Mnesicles）建，公元前四二一－四〇五年

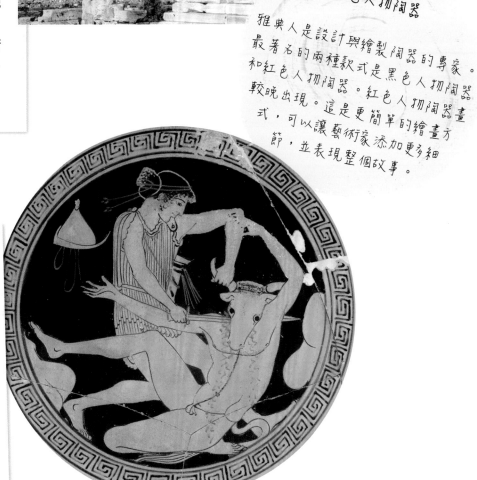

紅色人物陶器

雅典人是設計與繪製陶器的專家。最著名的兩種款式是黑色人物陶器和紅色人物陶器。紅色人物陶器較晚出現。這是更簡單的繪畫方式，可以讓藝術家添加更多細節，並表現整個故事。

根據雅典的傳說，這座城市被迫將美麗的年輕人送到克里特島，他們會獻祭給強大的牛頭怪米諾陶（半人半牛的生物），米諾陶被關在複雜的迷宮之中。忒修斯巧妙地利用一條線，找到了穿越迷宮的路，殺死了米諾陶，並返回雅典。
忒修斯與牛頭怪，多基瑪西亞（Dokimasia）繪，公元前四八〇年

現在的帕德嫩神殿看起來與它剛建成時的樣子截然不同。原先它被漆上鮮豔的色彩，但現在是以閃閃發光的白色大理石而聞名。然而，帕德嫩神殿令人印象深刻的規模和巧妙的設計仍然存在，繼續激發建築師的靈感。你可以在大英博物館和美國最高法院等建築中看到它的影響。

羅馬　公元一年

從磚塊到大理石

公元前一世紀，羅馬本身即將面臨重大災難。持續數百年的羅馬共和國陷入了混亂。尤利烏斯·凱撒（Julius Caesar）親自掌權，但隨後於公元前四四年遭到朋友布魯圖斯（Brutus）和其他元老謀殺。凱撒死後，支持者與他的敵人爭戰不歇。當他的支持者獲勝時，內部又陷入相互爭鬥。最終，凱撒年輕的甥孫屋大維（Octavian）脫穎而出。公元前二七年，元老院授予屋大維「奧古斯都」之名。羅馬不再是共和國，而是成為帝國。奧古斯都擁有絕對的權力，但與凱撒不同的是，他明智地選擇將自己定位為人民的公僕。他稱自己為「第一公民」，而不是皇帝。

馬克西穆斯競技場（右）是羅馬的一座巨大競技場，可容納超過十萬人，是專門為戰車比賽而建造。奧古斯都從埃及帶回一座巨大的方尖碑，矗立在中心，以紀念他在地中海贏得的戰鬥。

戰車比賽馬賽克，公元二世紀，盧格杜努姆（Lugdunum，今里昂）

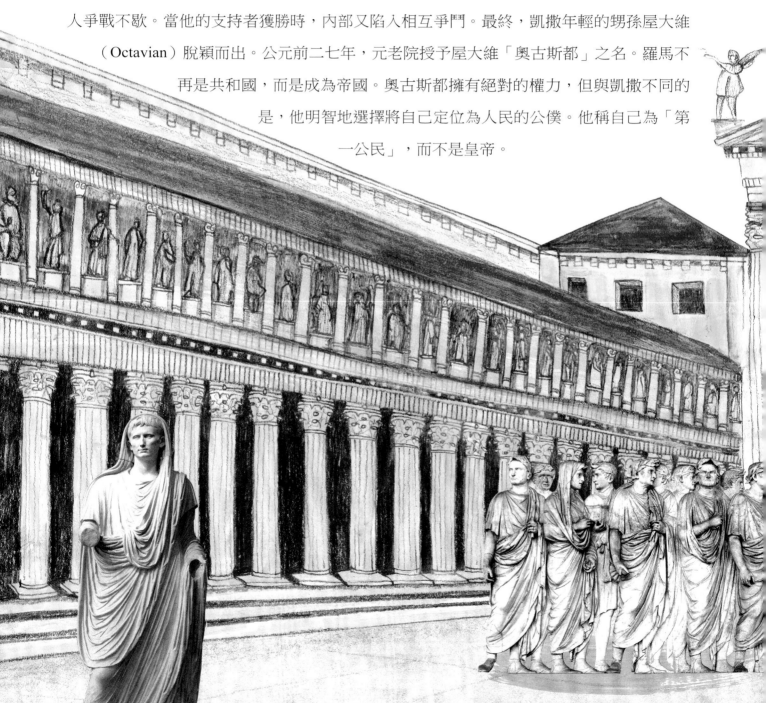

內戰使羅馬成了動盪不安的地方。奧古斯都修復道路和建築物，甚至雇用了消防員。他著手進行數項重大建設，包括用於宗教、商業和政府事務的大型中央會議場所，這是新的議事廣場（如下）。當市民想要娛樂時，他們會去馬克西穆斯競技場觀看戰車比賽或去優雅的公共浴場。在奧古斯都的領導下，原為磚砌的城市轉變為一座大理石城。羅馬乃至歐洲大部分地區開啟了新時代，這時期稱為「羅馬和平」（Pax Romana）。

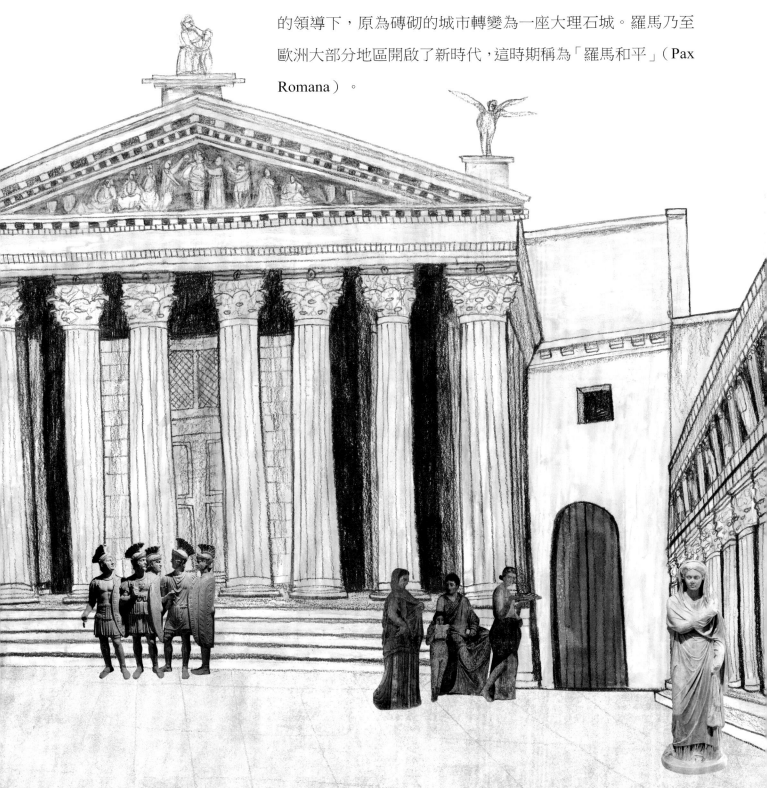

帝國頌歌

奧古斯都明白藝術對帝國的成功至關重要，他支持賀拉斯（Horace）和維吉爾（Virgil）等詩人，他們創作了讚頌羅馬偉大故事的史詩。雕塑家雕刻了羅馬和古希臘歷史上重要時刻的圖像。有時他們會製作希臘傑作的模具並仔細複製。羅馬雕塑家尤其擅長製作肖像。奧古斯都總是有著年輕、俊美的臉孔，許多後來的羅馬統治者都以他的形象為典範，無論他們在現實中的樣貌有多麼不同。

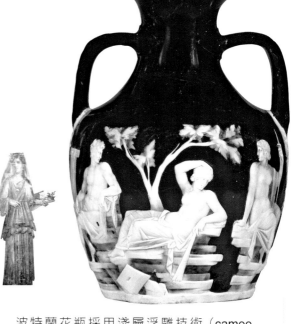

波特蘭花瓶採用淺層浮雕技術（cameo technique），藝術家雕刻掉一層玻璃以露出下層。這個花瓶於十八世紀傳入英國，啓發了偉大的陶藝家約書亞·瑋緻活（Josiah Wedgwood），他耗費數年時間嘗試各種技術來複製它。這個花瓶在十九世紀被打碎，但幸運的是，約書亞·瑋緻活精心的複製品幫助專家將其重新組裝起來。

波特蘭花瓶，公元一－二五年

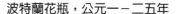

和平祭壇（Ara Pacis 或 Altar of Peace），慶祝奧古斯都統治下的新時代。這幅雕刻展示了神聖的遊行。與帕德嫩神殿的雕塑不同之處在於，由於其寫實風格，我們可以辨識出特定的領導者。

帝國遊行浮雕，和平祭壇，公元前一三－九年

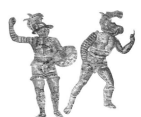

在羅馬帝國，有較以往更多的公民能夠提升自己的社會地位。尤里薩克斯是名富有的麵包師，他對自己的生意相當自豪。他雇了一名建築師為他設計這座宏偉、獨一無二的墳墓，裡面有類似儲存麵包的容器的洞。
麵包師尤里薩克斯之墓，約公元前三十年

奧古斯都的姿勢靈感來自希臘雕塑家波利克萊特斯（Polykleitos）的雕塑《持矛者》（*spear-bearer*）。奧古斯都並未手持長矛，而是高舉手臂，就像他向軍隊演說時一樣。他的盔甲是勝利的象徵，包括軍事勝利和外交成功。
普里馬波塔的奧古斯都，公元一世紀

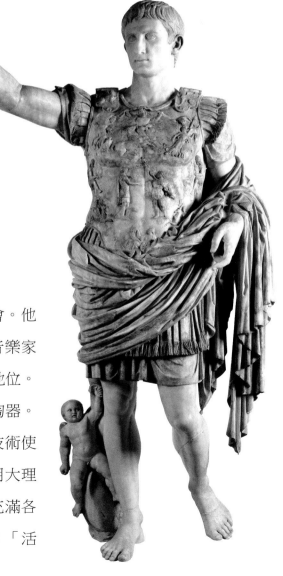

有錢的羅馬人最喜歡呼朋引伴一起享受奢華的宴會。他們斜倚在沙發上吃孔雀和龍蝦等異國風味美食，觀賞音樂家和雜技演員的表演。這些聚會目的是炫耀和確保其社會地位。每個細節都必須令人印象深刻，甚至包括席間使用的陶器。精美的玻璃器皿會帶來特別的自豪感。吹製玻璃的新技術使藝術家能夠創造新的形狀和顏色組合。建築師也會使用大理石等傳統材料，或者混凝土等新材料進行試驗。那是充滿各種可能性的時代，羅馬人隨時奉行詩人賀拉斯的建議：「活在當下、及時行樂」（carpe diem）！

特奧蒂瓦坎　三〇〇年

眾神之城

關於這座位於中美洲（現代墨西哥和中美洲的一部分）的神祕城市，我們可能永遠不會知道它的原始名稱。在它被摧毀很久之後，阿茲特克人認為這座廢墟令人印象深刻，因此將其命名為特奧蒂瓦坎（TEOTIHUACAN，發音為 tay-oh-tee-wah-kahn），意思是「創造眾神的地方」。在鼎盛時期，特奧蒂瓦坎是世界上最大的城市之一，擁有二十萬人口。這座富裕的城市經由貿易而影響了整個中美洲的藝術和建築。

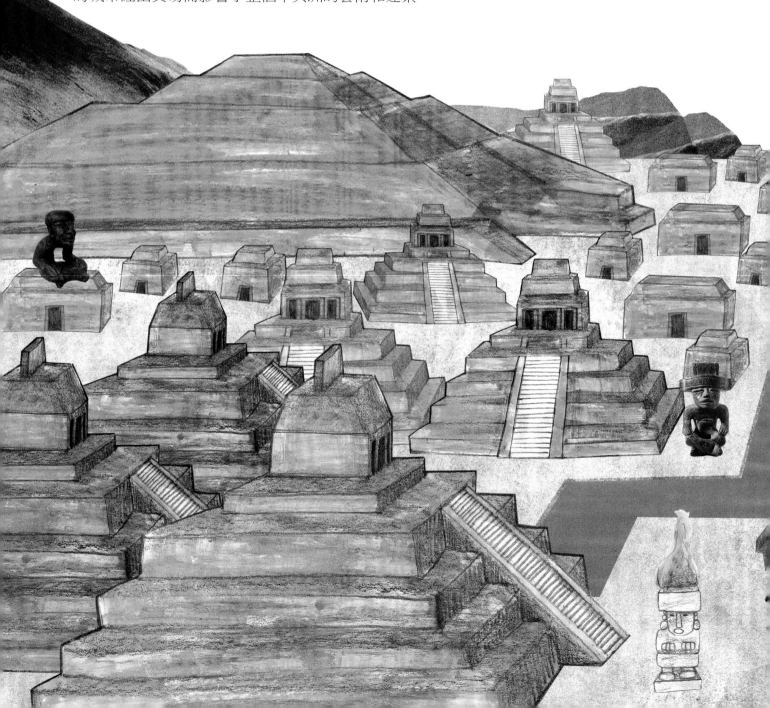

街道排列成精確的棋盤式。亡靈大道（The Avenueof the Dead）貫穿城市中心。這條道路的名稱如此奇特，是因為兩旁的建築物曾經被認為是陵墓。考古學家後來發現，這數百座建築物其實是住宅。家家戶戶住在相鄰的公寓裡，有共用的庭院，與現代公寓大樓差別不大，甚至還有用於污水和飲用水的溝渠。雖然特奧蒂瓦坎人沒有留下任何文字，但他們確實留下了深具啟發的城市規劃示範。難怪阿茲特克人認為這座城能配得上眾神。

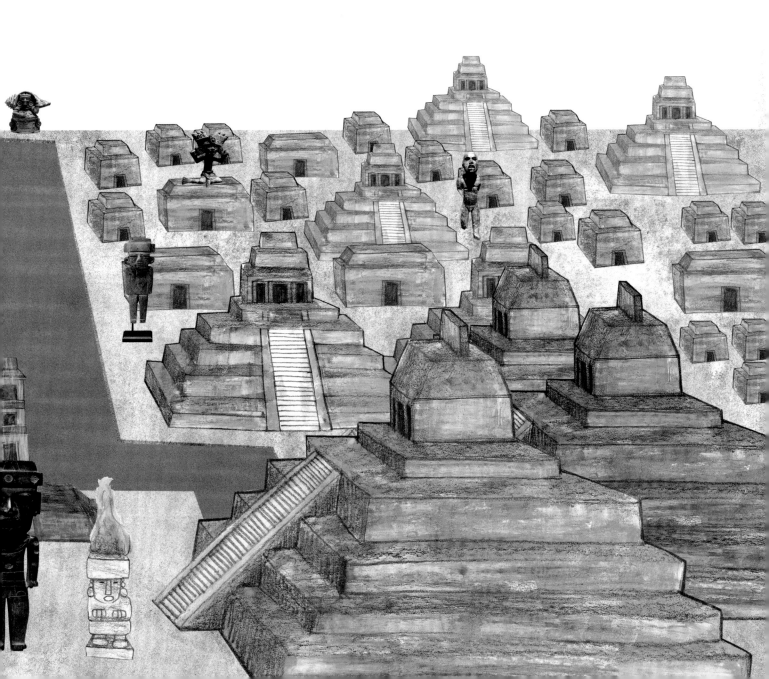

羽蛇之地

自然景觀啟發了特奧蒂瓦坎的結構。亡靈大道筆直朝向塞羅戈多聖山（Cerro Gordo）。太陽金字塔和月亮金字塔看起來就像後方山體的斜坡。城市規劃者以恆星和行星的位置來決定神殿建築的地點。早期考古學家認為這座城市的宗教生活偏向和善，有溫和的祭司。然而，最近的發現顯示特奧蒂瓦坎人在羽蛇神殿進行了活人祭祀。

太陽金字塔是古代美洲最巨大的建築之一。最初它以灰泥（石灰、石膏），且可能漆成紅色，建在天然洞穴之上。特奧蒂瓦坎人可能相信生命源於此地，就像阿茲特克人相信他們的神——羽蛇神創造了生命一樣。

太陽金字塔，約公元二〇〇年

特奧蒂瓦坎一些迷人的藝術品是「宿主」（host figures）。這些人偶塑像的胸口內還有較小的雕塑。專家對於它們所代表的意義有截然不同的看法。它們可能展示體內的靈魂、人們的精神「雙胞胎」，或神的保護力量。

特奧蒂瓦坎雕像，公元一一七五〇年

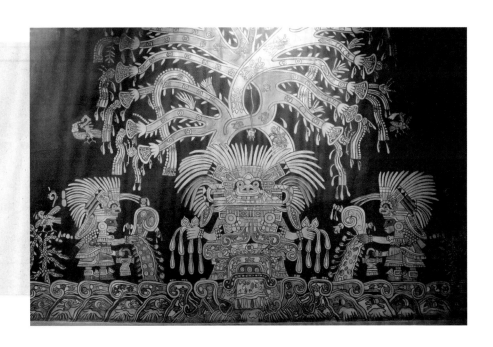

特奧蒂瓦坎的壁畫上有一位男性風暴神和一位與生育相關的女神。部分考古學家認為這位女神是特奧蒂瓦坎宗教中最強大的神。
特奧蒂瓦坎大女神壁畫（Great Goddess mural），約公元二〇〇年

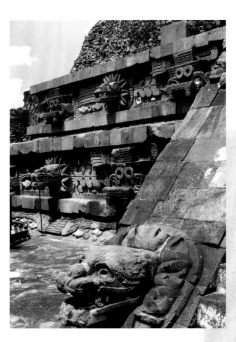

羽蛇的可怕面孔是這座城市戰士的重要象徵。神殿中如架子般的結構（shelflike structure）成為許多後世文明的典範。最近，考古學家在神殿下方發現了液態汞。特奧蒂瓦坎人可能將這種銀色液態金屬視為神話中的湖泊。
石雕頭像，羽蛇神殿，約公元二〇〇年

在古代中美洲幾處遺址中都發現過羽蛇。對這個神話角色的崇拜可能始於特奧蒂瓦坎。當阿茲特克人探索特奧蒂瓦坎時，他們將羽蛇神雕像與他們的神——羽蛇神（Quetzalcoatl）連結起來。他們相信羽蛇神將祂的血灑在古老的骨頭上以喚醒他們，從而創造了人類。也許特奧蒂瓦坎人也有類似的信仰。幾個世紀以來，人們從中美洲各地來到特奧蒂瓦坎，觀看在這裡舉行的戲劇性儀式。

阿旃陀　五〇〇年

隱藏在叢林中的修道院

　　一八〇〇年代初期，一群英國士兵為了狩獵老虎，穿越印度中部的森林。忽然間，他們來到了一處懸崖，懸崖像馬蹄鐵一樣繞著河流彎曲。隨著他們進一步搜索，除掉岩石上的灌木和樹根，他們發現了數十個古老洞穴的入口。他們偶然發現一座阿旃陀大僧院，這座寺院由岩石鑿刻而成，有近三十座殿堂和寺廟組成。佛教僧侶於公元前二世紀開始居住在阿旃陀，並在此處生活了九百多年，直到佛教式微。公元五〇〇年，阿旃陀達到鼎盛時期；此處靠近

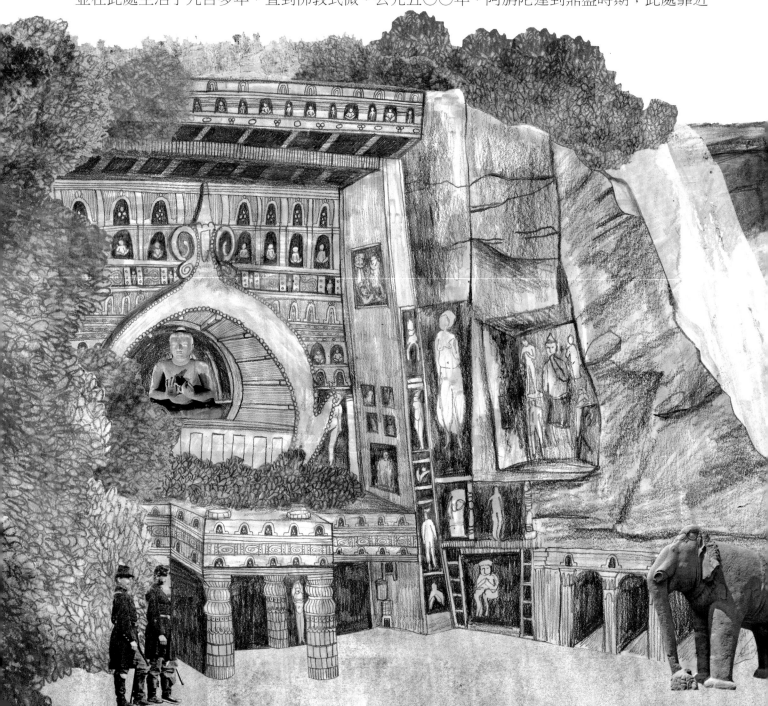

通往強大的古印度笈多帝國（Indian Gupta Empire）首都巴特利普特那城（Pataliputra）的貿易路線。

僧侶們可以進出附近的城鎮，與當地居民和商人交流，並向他們募款，以便他們能夠全心全意地祈禱和學習。阿旃陀有老師和學生，我們甚至知道部分學生的名字，因為他們的名字就刻在牆上。他們努力工作，學習宗教、哲學、數學和天文學知識，過著簡單的生活，睡在石床上。但他們生活的空間，同時也充滿了令人讚嘆的藝術作品和自然美景。阿旃陀洞窟內有印度現存最古老的繪畫，以及一些最偉大的岩石雕刻和建築。

在雨季（或稱季風）期間，僧侶們留在山洞裡冥想和學習。雨勢太大，會在洞外形成一座高十八公尺的巨大瀑布。洞穴壁畫的位置遠離日曬雨淋，有助於它們留存下來。其中二十四個洞窟是僧侶睡覺的宿舍，五個洞窟是寺廟。

印度阿旃陀石窟，公元五〇〇年

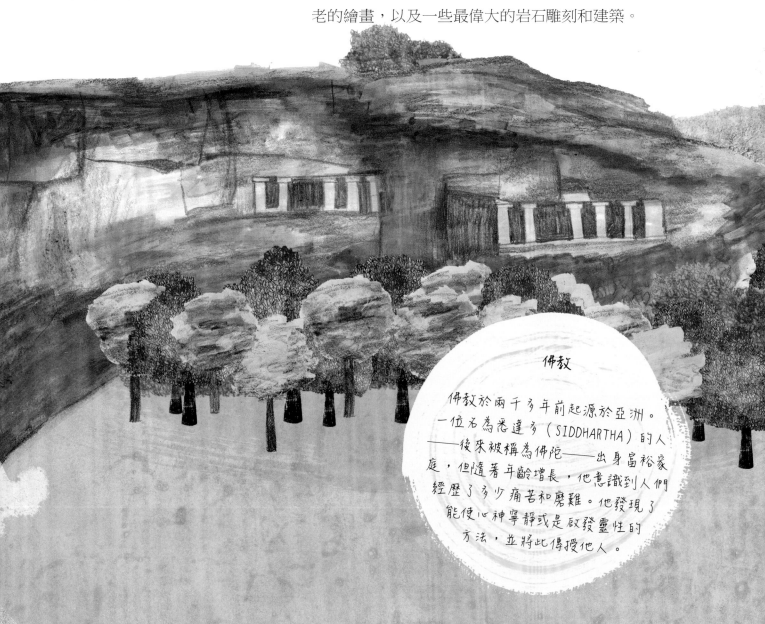

佛教

佛教於兩千多年前起源於亞洲。一位名為悉達多（SIDDHARTHA）的人——後來被稱為佛陀——出身富裕家庭，但隨著年齡增長，他意識到人們經歷了多少痛苦和磨難。他發現了能使心神寧靜或是啟發靈性的方法，並將此傳授他人。

洞窟中的傑作

南亞各地的藝術家競相模仿阿旃陀的藝術，特別是畫作。當中有許多畫作是在洞穴深處創作而成，僅使用火來照明。與現代藝術家不同之處在於阿旃陀畫家並沒有在自己的作品上署名。在每個洞穴中，都有好幾名畫家一起工作，將不同的風格融合在同一圖像中。這是項很艱難的工作，光是準備顏料就需要花上好幾天。藝術家從土地中挖出紅色和黃色的黏土，從壁爐中收集煙灰製成黑色，並磨碎稱為青金石的昂貴石頭，製成明亮的藍色。

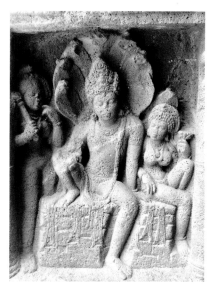

這座雕像栩栩如生，看起來就像是用一塊單獨的岩石雕刻而成。不過，與阿旃陀的大多數雕塑一樣，它是透過雕鑿牆壁刻製而成，而這方式非常困難，因為無法繞到後面，藝術家必須側向雕刻，才能處理難以觸及的部分，並使人物變得立體。在國王的頭頂上方，可以看到七尾眼鏡蛇。他和王后以皇室專屬的放鬆姿勢坐著。下層階級的人可不能如此隨意！

納迦國王和王后，第十九窟，公元五世紀末

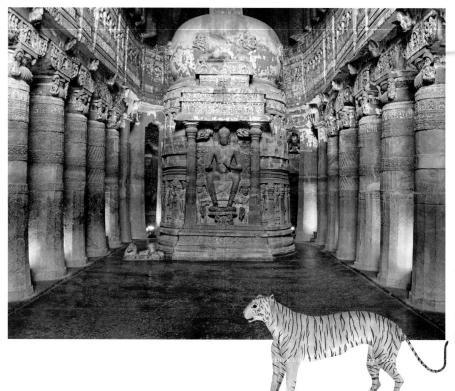

這是阿旃陀最新、裝飾最繁複的祈禱大廳之一。後方有稱為佛塔（stupa，亦稱窣堵波）的結構，用來存放佛教徒的聖物。正面有一尊佛像，祂常舉手表示祝福或指示。

祈禱廳，第二十六窟，公元五世紀末

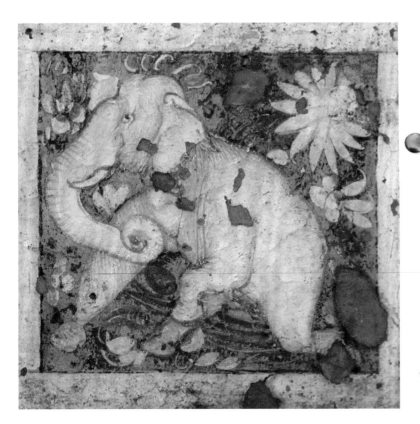

蓮花生長在印度各地的湖泊和池塘
之中,對佛教徒來說有特殊意義。
盛開的花朵象徵著覺悟,這就是為
什麼附近的菩薩將它捻在指尖。在
這幅作品中,一頭白象——有時與
佛陀連結——在荷塘裡洗完澡後抖
動身體。
**天花板繪畫的局部,第一窟,公元
五世紀末**

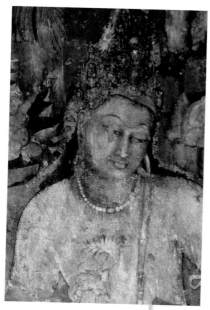

佛教徒認為,人此世的行為會影響下一
世。根據一個人的生活方式,可以轉世或
重生,從動物到神都有可能。就像圖中所
展現的形貌,菩薩是透過開悟而幾乎不為
輪迴所迷的人。
蓮花生大士,第一窟,公元五世紀末

阿旃陀僧侶在洞壁上作畫之前,必須
先將黏土和石膏塗抹在洞壁上,然後再塗
上岩粉和膠水。這些努力是值得的,他們
創作的作品有令人驚訝的細節,精緻的陰
影使人和動物的臉栩栩如生。這些畫作經
常展示佛陀對弟子說法,講述他所經歷的
許多生活故事。佛陀擔心藝術可能會分散
弟子的注意力,使他們無法專注於他的教
導。有些佛陀的弟子則認為為了創造美麗
的藝術,冒此風險是值得的。因為有時藝
術比寫作更能有效地傳達訊息。

耶路撒冷　七〇〇年

到底是誰的土地？

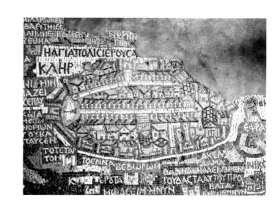

　　鮮少有城市像耶路撒冷一樣受到各方爭奪。猶太人、基督徒和穆斯林都聲稱歷史上一些最重要的事件，都曾經或將要在這裡發生。三千年前，世界上對猶太人而言最神聖的地方——第一猶太聖殿就建在耶路撒冷。一千年後，希律王在同一地點建造出更宏偉的聖殿，但後來被摧毀。猶太聖殿只剩下西牆，猶太人仍在那裡祈禱，以紀念聖殿。當基督徒控制了聖殿山，卻將此處用作垃圾場。他們認為這個猶太聖地不再重要，因為耶穌本身就已提供了救贖。

先知穆罕默德

穆罕默德出生於麥加（今沙烏地阿拉伯），原是一名成功的商人。他透過天使加白列收到上帝（阿拉伯語為阿拉）的信息。這些信息後來記錄在穆斯林的聖書《古蘭經》中。根據伊斯蘭教，穆罕默德是眾多先知（包括摩西和耶穌在內）中的最後一位，他們將上帝的信息傳遞給人類。

這幅拜占庭教堂地板的馬賽克是中東地區現存最古老的地圖之一。這張圖像中以希臘文標記，為耶路撒冷，中央是聖墓教堂的金色圓頂。它的準確性令人驚訝，並幫助考古學家找到了重要的遺址。**馬達巴地圖的局部，聖喬治教堂，馬達巴，約旦，公元六世紀中葉**

在聖殿山附近，基督徒在他們相信耶穌被埋葬並復活的地方建造了聖墓教堂。公元六三八年，穆斯林占領耶路撒冷，他們的領袖前往教堂表達敬意，然後前往聖殿山要求清理垃圾堆。穆斯林就在此處建造了他們的首座主要紀念碑——圓頂清真寺，目的是比猶太聖殿和基督教聖墓教堂更令人印象深刻。

神聖！神聖！神聖！

公元七〇〇年，來自阿拉伯半島的穆斯林軍隊已經橫掃中東和北非，並將征服南歐部分地區。這些戰績都在穆罕默德去世不到七十年之間，因此，可以預期穆斯林會受到不少藝術上的影響。由於先知未對藝術多加著墨，早期的穆斯林不得不自行探索伊斯蘭藝術應該呈現什麼模樣。他們對拜占庭式建築的印象尤其深刻，包括耶路撒冷聖墓教堂的圓頂。所以，當穆斯林占領耶路撒冷之後，就建造了一座形狀類似的聖殿，稱為圓頂清真寺，並以精細的馬賽克做裝飾。

當伊斯蘭軍隊占領基督教領土時，他們會調整圖像以符合他們的信仰。例如以他們的統治者——哈里發阿卜杜勒－馬利克（Caliph Abd al-Malik）的圖像取代基督教硬幣上的皇帝（上圖）。這枚硬幣有一根圓柱，而不是基督教版本的十字架。後來，哈里發移除了所有圖像，並用《古蘭經》中的引文取代。
金第納爾，公元六九五－六九六年

公元四世紀，君士坦丁大帝的母親海倫娜前往耶路撒冷。她聲稱發現了耶穌被釘在十字架上的那座真十字架，和埋葬耶穌的墳墓。今天，這座墳墓被教堂內的神殿圍繞著。
聖墓教堂的內部，最初建於公元四世紀

　　圓頂清真寺的建造者不只是複製基督教藝術，他們還
會謹慎挑選符合他們信仰的圖像。穆罕默德曾警告信徒不
要崇拜阿拉之外的任何人或任何事物。在圓頂清真寺中，
藝術家也會避免使用任何人或動物的圖像，以免造成混亂。

　　雖然不同時代和區域的穆斯林有各自的藝術準則，但
他們一致同意的是：真神是不可能描繪的。

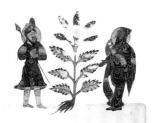

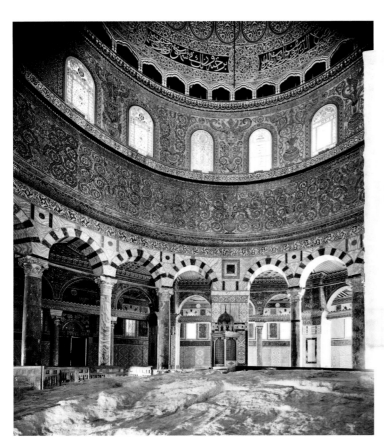

圓頂清真寺建在基石之上。根據
猶太教和伊斯蘭教的說法，基石
是世界創造的開始。對穆斯林來
說，這裡是穆罕默德夜行登霄——
在夜間前往天堂會見亞伯拉罕、
摩西和耶穌的地方，並在岩石上
留下他的腳印。
圓頂清真寺，公元六九一年竣工

直到一九六〇年代，圓頂一直以鉛覆蓋，
後來才恢復成原本的金色。牆壁則以貼
著來自土耳其的美麗藍色磁磚而聞名。
在十二世紀時，基督教十字軍曾將此處
改變成一座教堂，但為期短暫。
圓頂清真寺，公元六九一年竣工

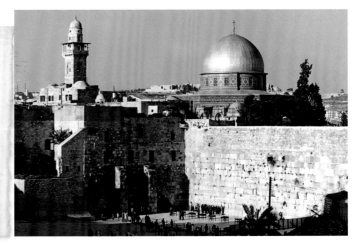

海澤比　九○○年

維京人的據點

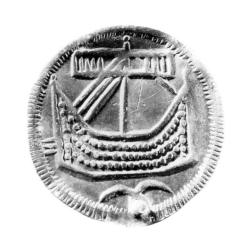

北海的戰士被稱為維京人，源自於古斯堪的納維亞語的「vikingr」。從八世紀到十一世紀，挪威人統治海洋，他們從丹麥、瑞典和挪威等地出發，經常劫掠不列顛和愛爾蘭，並在冰島和格陵蘭島建立定居據點，甚至比克里斯多福‧哥倫布早五百年到達北美！

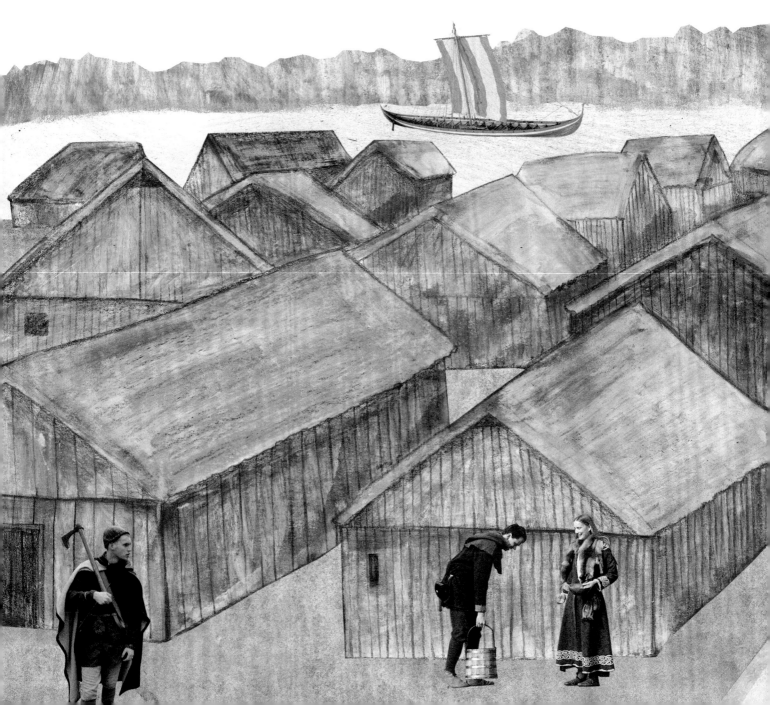

海澤比是第一個鑄造出自己的硬幣的維京領地。這些硬幣不只當作錢幣使用，同時也是藝術品。在瑞典的維京墳墓中發現了製成項鍊的海澤比硬幣。硬幣上的船是一般典型的維京船。他們的船隻可以在海洋或河流上航行，讓他們能抵達南方。

海澤比鑄造的硬幣，公元十世紀

雖然維京人以大無畏的冒險而聞名，但他們也在自己的家鄉打造出繁榮的城鎮。丹麥國王戈弗雷德（Gudfred）將海澤比變成了維京人的據點。海澤比位於現今德國的日德蘭半島，位於北海和波羅的海之間，這使其成為完美的貿易港口。工匠吹製玻璃、紡羊毛並建造用於航行的維京長船。海澤比的女性比當時大多數女性更獨立，她們擁有財產，可以跟丈夫離婚；有些女子是受人尊敬的女巫，男性會向她們尋求建議。維京人的殘暴之名只是其傳說的一小部分而已。

追求榮耀的人

　　想要尋找維京文物，可說是一項挑戰。維京人許多偉大的作品都是用木頭製成，並且早已腐爛或消失。考古學家很幸運地在海澤比發現了許多遺跡，其中包括埋在港口底部泥土中的一艘大型沉船。維京人的其他重要發現都來自這類收藏，有些貴重的金屬被人們埋藏起來妥善保管，但卻再也沒有重見天日，可能是因為所有者忘記了藏寶地點，或者在他們取回寶藏之前發生了什麼不測。如今，仍然經常有人使用金屬探測器來尋找埋藏的寶物。

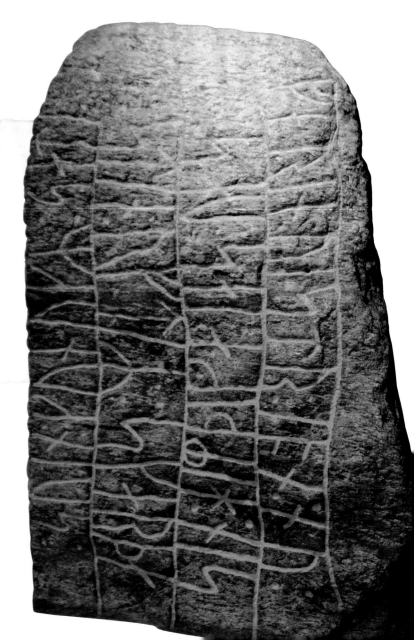

這座花崗岩紀念碑是用古代盧恩字母雕刻而成。盧恩文具有箭頭和 Z 字形等鋸齒狀線條，特別使用在木頭、石頭和骨頭上雕刻訊息。這塊石碑上寫著：「斯文國王豎立這塊石頭，為了紀念他忠實的追隨者斯卡蒂，他前往西方，隨後在海澤比附近去世。」

斯卡蒂符文石，約在公元九八二年豎立

維京藝術通常兼具裝飾性和功能性。從倖存的金屬文物來看，維京工匠喜歡用裝飾完全覆蓋物體。他們經常使用複雜的設計，讓動物像絲帶一樣纏繞在一起，或者用長爪相互緊扣。描繪人物的時候，藝術家會從神話中汲取靈感。遺憾的是，在維京人改信基督教後，許多北歐神話就消失了。流傳下來的一則故事，是關於父神奧丁迎接在戰鬥中死去的戰士前往來世瓦爾哈拉的故事。死去的戰士們為一場神話般的戰鬥準備，他們相信這場戰爭將標誌著諸神的黃昏（ragnarök）——時間的終結。維京時代結束已經很久，而這些戰士透過藝術繼續生存。

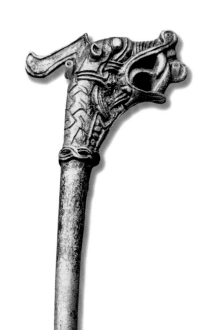

這枚小別針上的複雜細節展現了維京藝術家的技巧。龍是非常受歡迎的形象，事實上，它成為維京文化的重要象徵，以至於九百年後，現代斯堪的納維亞藝術家將其作為他們的「德拉格斯特提爾」（Dragestil）或「龍風格」（Dragonstyle）的靈感。
龍頭金屬別針，約公元九五〇－一〇〇〇年

這把劍柄上的裝飾展現了維京藝術中常見的纏繞交錯的圖案和形狀。這些紋樣在維京人曾經征服和定居過的所有地方隨處可見。
劍柄，公元九世紀

中世紀和近代早期

北太平洋

卡霍基亞 1100 ●

北大西洋

南太平洋

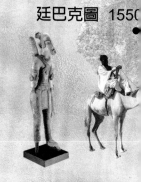

格拉納達 1450 ●

廷巴克圖 1550

南大西洋

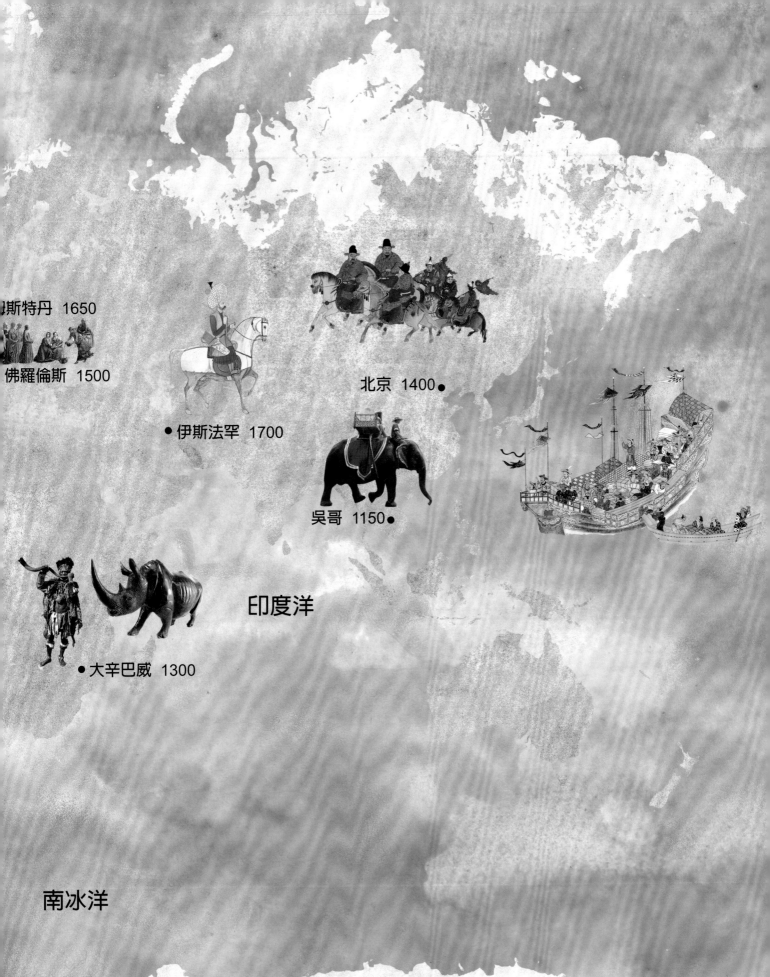

斯特丹 1650

佛羅倫斯 1500

伊斯法罕 1700

北京 1400 ●

吳哥 1150 ●

印度洋

● 大辛巴威 1300

南冰洋

卡霍基亞　一一〇〇年

最大的美洲原住民城市

當歐洲人抵達他們稱為「新世界」的地方時，將他們遇到的人形容為原始人或野蠻人。事實上，美洲是數百萬人的家園，包括可追溯到數千年前的各種複雜文化。一些美洲原住民城市很久以前就達到了鼎盛時期，甚至被原住民自己遺忘了。我們僅能從考古遺跡中了解卡霍基亞古城，而我們的發現著實令人印象深刻。這座城建立在密西西比河、密蘇里河和伊利諾河交匯處附近。卡霍基亞人利用肥沃的土壤種植玉米。由於他們種植了大量農作物，能夠為大量人口提供食物，因此卡霍基亞成為墨西哥北部最大的城市。在鼎盛時期，人口達到兩萬人，規模相當於當時的倫敦人口數。

我們不知道這座偉大城市的原名是什麼。法國殖民者是以他們到達時住在那裡的卡霍基亞部落的名字來稱呼。這座城市圍繞的大土丘被稱為僧侶土丘，以紀念十九世紀居住在那裡的基督教傳教士。今天，卡霍基亞是伊利諾州東聖路易斯的一部分。

僧侶土丘，卡霍基亞

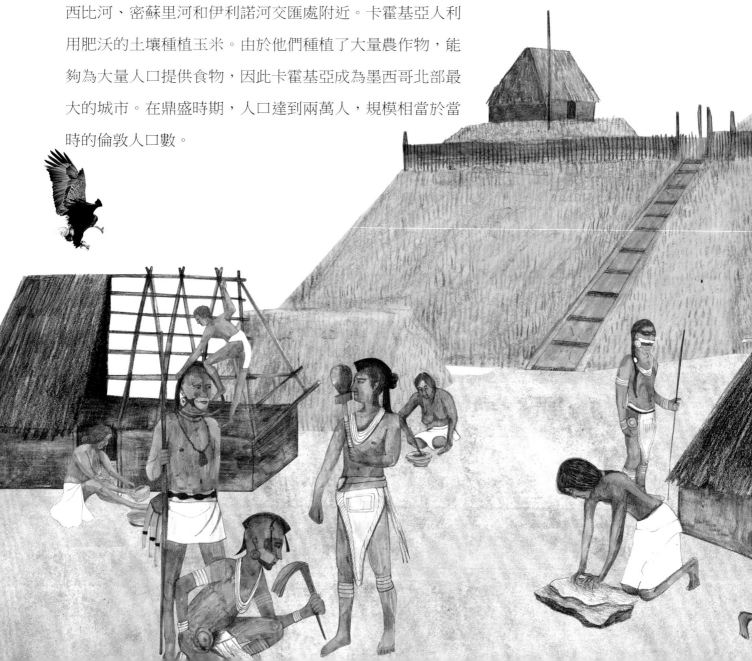

卡霍基亞是座富裕的城市，他們的貿易範圍遍布美洲。
卡霍基亞人能夠從五大湖區取得銅，從墨西哥灣得到貝殼，
從洛磯山脈取用可製作珠寶的灰熊牙齒。商品貿易也使得宗
教、政治和藝術思想得以傳播。卡霍基亞在一四〇〇年代受
到遺棄，沒有人知道確切的原因是什麼，但留下的許多傳統
塑造了未來幾個世紀美洲原住民的生活型態。

土丘之城

統治和保衛卡霍基亞及其寶貴的農田需要高度組織的社會。貴族統治卡霍基亞並向居住在周邊地區的人們收取報酬；宗教強化了他們的權力。從他們在陶器、石頭和貝殼上留下的圖像來看，卡霍基亞的統治者似乎聲稱自己是太陽的後裔，並認為太陽賜予他們特殊力量——能賦予萬物生命。他們在城市中心建造了一座大土丘作為權力的象徵。

在土丘之間的空地上，卡霍基亞人為一種名為「投圓盤」（chunkey）的投擲遊戲創造了大型運動場。來自貴族背景的參與者，就像這個雕刻菸管上的玩家一樣，滾動圓形石盤，而其他人則將長矛擲向他們預期石盤會停止轉動的地方。這項遊戲具有神聖色彩，或許可以預測事件或決定玩家的社會地位。
鋁土礦岩製「投圓盤」玩家雕像菸管，約一二〇〇－一三五〇年

此座雕塑可能代表一位已故的酋長。他的神情恍惚，可能有靈視幻象。他的頭飾、斗篷、貝殼項鍊和耳環，讓我們能了解卡霍基亞人的服裝。這座雕像是在卡霍基亞附近製作的，並被賣到受卡霍基亞文化影響的另一處相似的聚落。
鋁土礦岩製的大男孩雕像菸管，約一二〇〇－一三五〇年

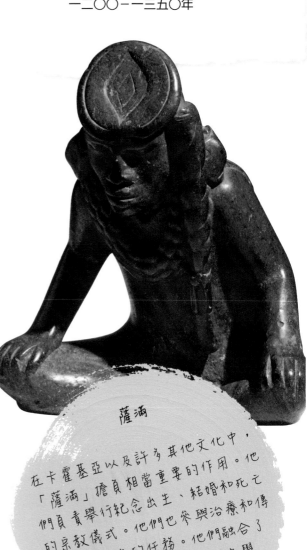

薩滿

在卡霍基亞以及許多其他文化中，「薩滿」擔負相當重要的作用。他們負責舉行紀念出生、結婚和死亡的宗教儀式。他們也參與治療和傳承部落歷史的任務。他們融合了牧師、先知、醫生和歷史學家等諸多角色於一身。

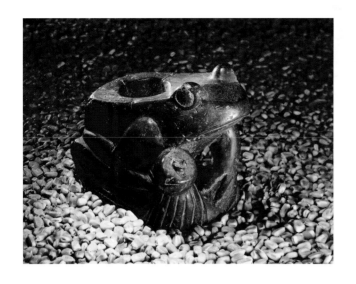

許多卡霍基亞雕塑都製作成菸管形狀。在許多文化中,抽菸管都負有神聖意味,可作為與靈性世界溝通的方式。圖中的青蛙拿著撥浪鼓,這可能是用於宗教儀式中。青蛙可能代表擁有動物力量的薩滿。

撥浪鼓蛙像菸管,約一二五〇年

在卡霍基亞宗教中,猛禽——尤其是老鷹、鷹和獵鷹——被認為具有特殊的力量。卡霍基亞人可能會舉行一些儀式,他們的服裝和舞蹈就像這些兇猛的鳥類,如同刻在這塊石碑上的圖案一樣。一名戰士埋葬於此,周圍環繞著排列成巨型獵鷹形狀的貝殼。

刻有貝殼珠的鳥人砂岩碑,約一二五〇–一三五〇年

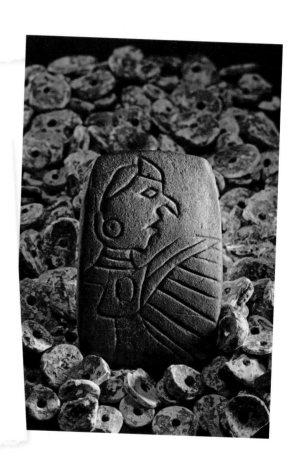

每年兩次晝夜等長的日子——春分與秋分,太陽看起來就像從土丘中升起,照亮了山頂的神殿。土丘是一座巨大的建築,由泥土製成,有十層樓高,面積有十二座足球場那麼大。卡霍基亞酋長埋葬在神殿中,周圍環繞著珍貴的藝術品。每隔一段時間,神殿就會被燒毀,並被泥土覆蓋,然後在原處建造一座新神殿。每次重建時,土丘都會長高,其中的寶藏也隨之增加。

吳哥　一一五○年

黃金之都

　　在柬埔寨熱帶地區，整片稻田圍繞的地方，有座古老的吳哥遺址。高棉帝國從吳哥開枝散葉，擴展到現今的泰國、寮國和越南等地。然而，吳哥不僅僅是高棉帝國的首都，高棉國王相信這裡是宇宙的中心，而高棉的人民是眾神特選的子民。國王蘇利耶跋摩二世（Suryavarman II）從一一一六年開始監督吳哥窟的建設，一直到三十年後他去世時為止。吳哥窟是一座宏偉的印度教寺廟，至今仍是世界上最大的宗教歷史遺跡。吳哥的巨大寺廟群被視為眾神在人間的居所，也是國王的天上宮闕。

　　蘇利耶跋摩二世死後，帝國開始解體，在長期的衝突和叛亂中，高棉統治者失去了對吳哥的控制權。到了十二世紀末，在闍耶跋摩七世的統治下，才重新奪回吳哥。為了慶祝重返，闍耶跋摩七世啟動了一項龐大的建設計畫，包括建造數百座寺廟、醫院和休息室。他對窮人的仁慈有口皆碑。闍耶跋摩七世統治時期的一件雕刻品上刻著：「人民的悲痛，國王同感於心。」他以重建的首都大吳哥城為起點，開始在整個帝國傳布佛教。就像吳哥窟，它的設計目的也是為了永遠存在於世。

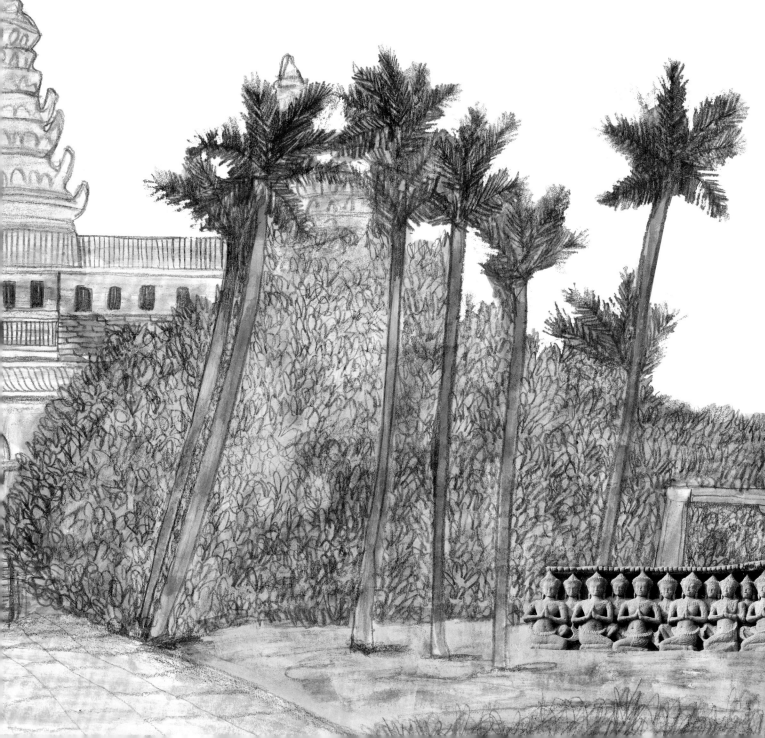

叢林帝國

　　不論是從高空俯瞰吳哥，或在地面看吳哥，兩方所見都令人印象深刻。首先引人注目的是它的幾何形狀。寺廟建築嚴謹對稱，表現出神聖的完美。柱子和窗戶則呼應太陽、月亮和星星的位置。根據印度教和佛教的說法，眾神居住在世界中心的須彌山，周圍是大海環繞。在吳哥，寺廟的塔樓代表須彌山的天峰，周圍寬闊的護城河則象徵宇宙之海。

印度教

印度教的起源可以追溯到數千年前，結合了許多不同信仰和實踐之道。印度教有許多神祇，但許多印度教徒相信只有一位至高無上的神。如今，世界上有超過十億名印度教徒，其中大多數集中在南亞。

蘇利耶跋摩二世的名字意味著「太陽的保護者」，他將吳哥窟的寺廟奉獻給保護神毗濕奴。入口處的雕像可能代表毗濕奴國王。直到現在，僧侶們仍然尊崇它，裝飾它並獻上供品。
吳哥窟毗濕奴雕像，十二世紀

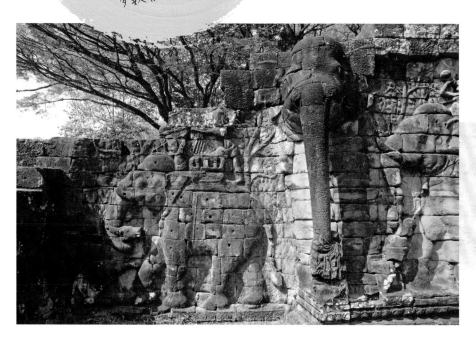

這些雕塑展現了高棉藝術家的創造力，柱子被雕刻成象鼻。
群象台，吳哥城，十二世紀末

闍耶跋摩七世在吳哥興建了許多佛寺，其中最重要的是巴戎寺。這座寺院顯然是尊崇佛教，塔樓上刻有菩薩的巨大面孔（就像我們在阿旃陀看到的那樣）。
吳哥城巴戎寺塔，十二世紀末／十三世紀初

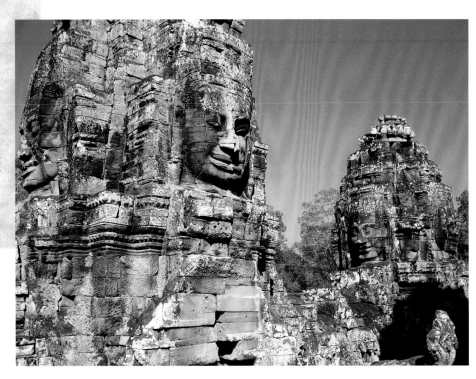

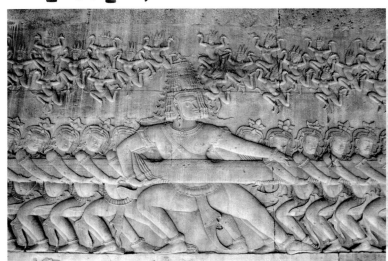

吳哥窟內有一千多平方公尺的浮雕。這個場景描繪了關於時間開始的印度教故事。眾神與阿修羅拉扯著大蛇的頭與尾，攪動了宇宙的乳海，而形成眾神飲用便可長生不老（永生）的甘露。
吳哥窟《攪動乳海》局部，十二世紀

　　高棉人建造了完美的大型水庫，稱為巴萊（barays），綿延數英里。巧妙的運河系統能將水輸送到稻田，養活了數十萬人。水被視為神聖且有用。祭司非常認真地負責供奉神靈的工作，包括準備神靈所需的一切物事，從吃喝的蜂蜜、牛奶和被稱為糖蜜的糖漿，甚至是驅蚊的絲網！為了展現國王的威望，高棉寺廟必須適合敬呈眾神。

大辛巴威　一三〇〇年

石頭的勝利

　　「辛巴威」意思是「石頭房子」。但大辛巴威不僅僅是一連串的石屋組合，它還是鐵器時代紹納人的首都。雖然辛巴威和莫三比克已發現一百五十多處石頭遺址，但大辛巴威是迄今為止規模最大的一處。十四世紀時，這座城市占地數平方英里，周圍有超過三公尺厚的城牆環繞，從陡峭山頂上的王宮一直延伸到下方的大圍場。該市擁有一萬多名居民，並在印度洋各地進行黃金交易。考古學家發現紹納人會收集波斯和中國的陶器等奢侈品。在這座城市沒落之後，旅人們開始傳述此地的傳說，他們想像這是所羅門王的寶藏所在之地，或是示巴女王的宮殿。

第一批考古學家創作了自己的故事版本。他們帶有極大偏見，認為非洲人不可能設計和建造這些令人難以置信的建築。現代辛巴威人對其祖先的成就感到非常自豪，而大辛巴威的遺跡已成為獨立的有力象徵。

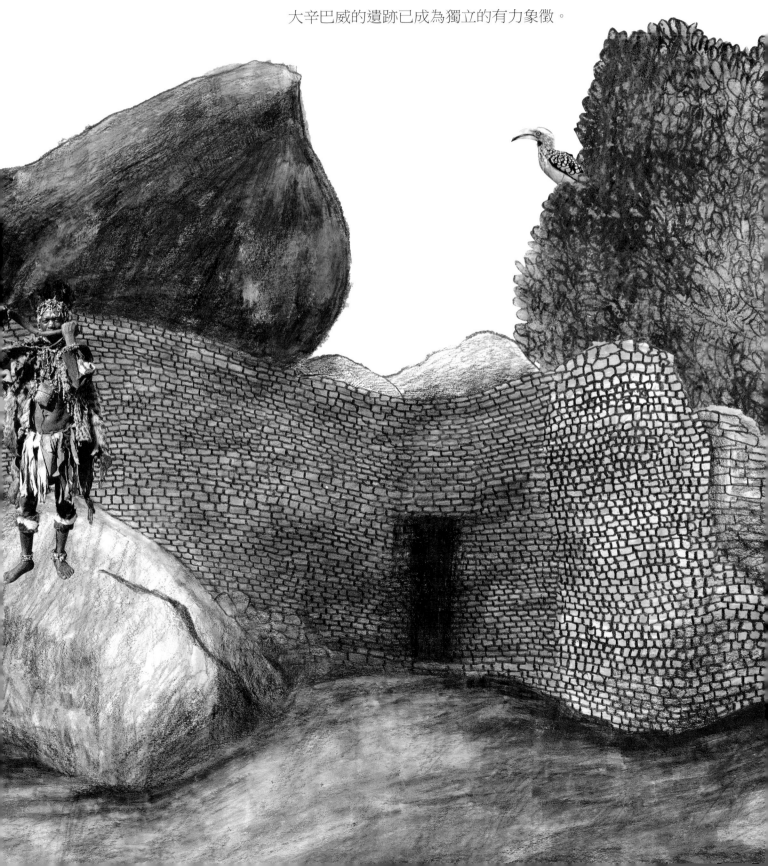

祈禱之鳥

大辛巴威的城牆不只精雕細琢，還兼具實用性。建造者以石頭交疊出美麗的圖案，且經得起時間的考驗。我們只能猜測城牆內曾經有許多建築，但考古學家認為那裡可能有用手工混合了泥土建造成的達嘎小屋（dagahut）。城市的工匠用金屬細絲製作珠寶。在大辛巴威發現的最有趣的藝術品是皂石鳥雕刻，這些鳥曾經站在柱子上，迎接通過城門的人。

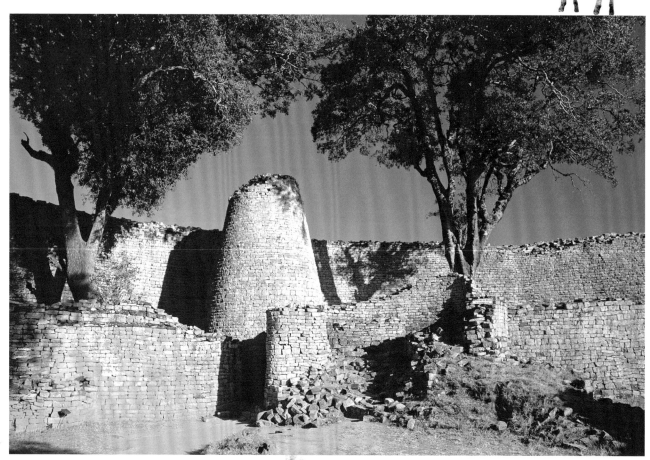

沒有人確切知道為什麼要建造這座奇怪的塔。部分歷史學家認為它代表巨大的糧倉，可能象徵著大辛巴威國王的力量，能為人民提供食物，並與神靈溝通。

錐形塔，大圍場

這些鳥的象徵意義大於現實。它們有腳趾而不是爪子,有一張嘴巴而不是鳥喙。紹納人相信鳥類具有特殊的力量,是來自神界(spirit world)的使者。
辛巴威皂石鳥,十三-十五世紀

大圍場是撒哈拉沙漠以南、非洲最大的古代建築。建造者精確地切割石頭,使它們能夠組裝在一起,不需要水泥或砂漿來黏合。十一公尺高的外牆內,還有另一面內牆,兩道牆之間形成一條通往錐形塔的彎曲通道。
狹窄的通道,大圍場

　　在其他地方還沒有發現過類似的雕塑。每隻鳥都獨一無二,它們可能代表了首都不同統治者的精神。一些專家認為,站立的鳥象徵國王,而採坐姿的塑像則代表重要的女性領導者。藝術、宗教和權力的連結極為緊密,以至於難以辨別這三者之間在何處結束與從何處開始。

北京　一四〇〇年

皇帝的紫禁城

歷史上有不少強大、壯盛的帝國起源於中國。十三世紀，有蒙古戰士成吉思汗建立了大帝國，勢力範圍延展到東歐。

十三世紀，蒙古王朝滅亡後，明朝取而代之。一四〇〇年代初，明朝由朱棣領導，他自稱永樂皇帝——「太平皇帝」，遷都大都，並改名為北京，意為「北方和平」。雖然和平無法恆久，但永樂永遠改變了中國。他在北京建造紫禁城，占地廣闊，城牆重重，宮殿建築群中有上萬間房屋。

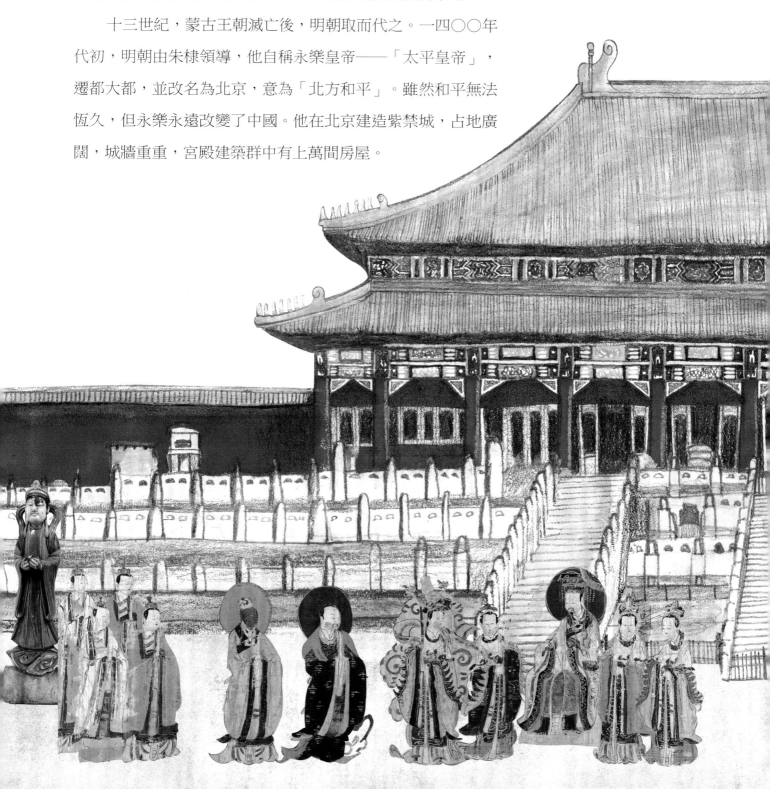

紫禁城是因為皇帝控制誰能進出這座城而得名。其中一切都是為了彰顯皇帝的權力而打造。越靠近城的中心，建築物也蓋得越來越高。所有的訪客都必須向皇帝磕頭，以表臣服。

太和殿，十五世紀初

全國各地需要數千名官員來處理政務，因此皇帝藉由考試來尋找優秀的人才。永樂好學，曾令官員編纂了浩瀚的百科全書，羅列出中國所有的文學作品，完成時已經將近兩萬兩千章了！此外對於伊斯蘭教的研究也蓬勃發展，第一部中文《古蘭經》就是在北京誕生。儘管永樂是佛教徒，但他對世界各地其他宗教和文化很感興趣。他派遣鄭和率領艦隊周遊世界，前後出航的船隻超過三百多艘。與鄭和下西洋的規模相比，哥倫布的船員實在太少了！

奢華的藝術

到了十五世紀，北京已有數以萬計的工匠。越來越多的人購買藝術品。最重要的是，中國人珍惜書法，即書寫藝術；瓷器和漆器等奢侈品也受到高度重視。朝廷要求高品質，會在物品上打上特殊標記，以表明它們是在皇家作坊中製造的。一些作坊甚至還添加了地址，以便人們知道可以到哪裡購買更多東西。隨著藝術市場的擴大，有人開始製作藝術贗品，因此買家必須具有專業的品味。

此繪卷為藝術大師謝環的助手所繪，極可能是謝環原作的複製品。記載了一四三七年北京重要士大夫的一次訪問。主人著紅衣，賓客身穿藍衣。他們在畫中的位置代表了他們的重要性。周圍的奢華物品則顯現他們的高雅品味。

《杏園雅集圖》，仿謝環，約一四三七年

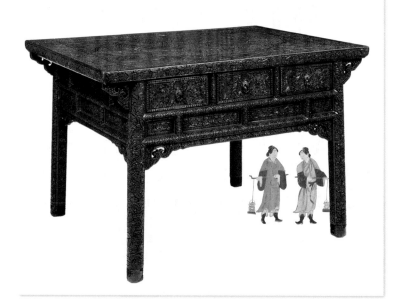

這張漆桌是極為罕見、昂貴的藝術品。漆是以從特殊樹木中萃取的有毒汁液製成，然後塗在木材上。每上一層漆都需要乾燥一整天，而這張桌子大約上了一百層漆！漆乾了之後，再由工匠巧手精雕細琢，雕出龍紋、花卉等圖案。

漆桌，明代，一四二六－一四三五年

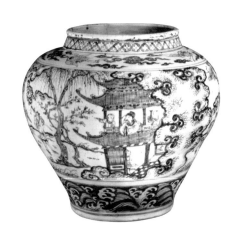

明朝時期，中國以青花瓷聞名於世。這些明朝瓷器甚至出現在義大利文藝復興時期的繪畫中。中國畫家以鈷藍色繪製圖案，然後表面再上透明的釉。

青花瓶，明代，一四六四－一四八七年

　　手卷結合了繪畫和書法，是極受歡迎的禮物。擁有者會小心翼翼地展開卷軸，邊看邊延展下一段畫面，如同閱讀一本書一樣。歐洲人通常會將畫作高懸、永遠展示，但中國的卷軸則是收藏起來，只有在特殊時刻才會被取出觀賞。而擁有者可以沉靜、不受打擾地獨自欣賞這些藝術品。

景泰藍工藝最早於十五世紀在中國使用。是以金屬胎嵌搪瓷為底，上用金屬絲勾勒複雜的圖樣設計，再以加熱熔化的彩色琺瑯釉填充燒製而成。此例是為皇宮製作，龍象徵著皇帝的權力。
景泰藍罐，明代，一四二六－一四三五年

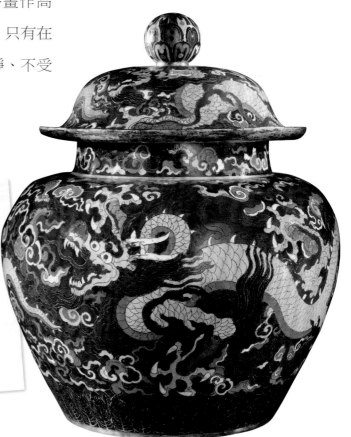

格拉納達　一四五〇年

天上人間

　　一四五〇年，格拉納達王國中，最美麗的地方，非內華達山脈山麓的阿爾罕布拉城莫屬。正如阿拉伯諺語所言：「天堂就在格拉納達上方的天空。」這座城市有巨大的城牆、數十座塔樓和堅實大門的嚴密保護。

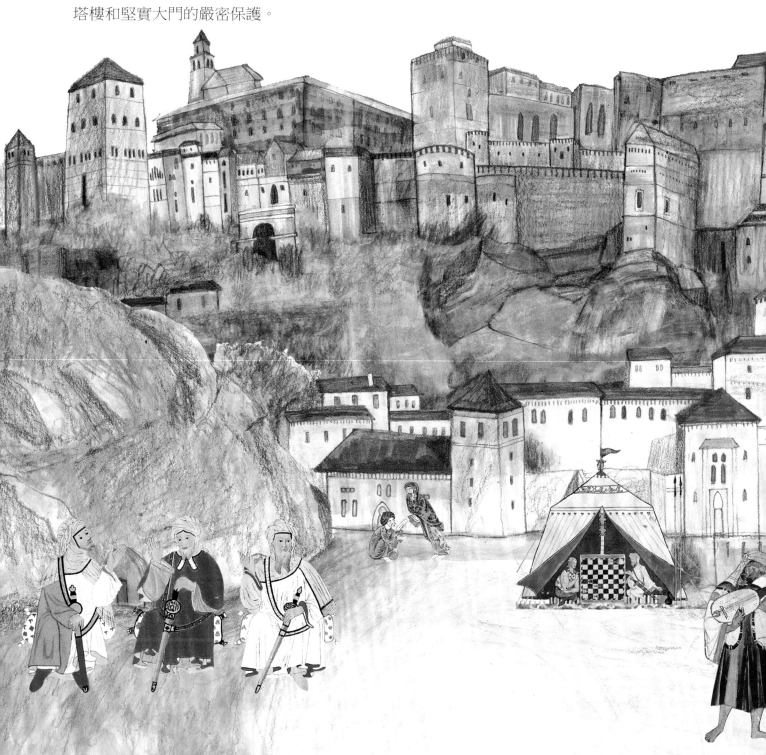

阿爾罕布拉的名字源於一座九世紀的紅牆堡壘，名為「qaʼ lat al-hamra」，意思是「紅色城堡」。十一世紀，有位猶太宮廷官員曾居住在此。這座十四世紀最宏偉的建築群，是由蘇丹優素福一世和他的兒子穆罕默德五世建造。

阿爾罕布拉宮，格拉納達

城牆內有六座閃閃發光的宮殿，裡面有世界上最精美的伊斯蘭藝術和建築。在格拉納達，穆斯林、猶太人和基督徒共享了充滿寬容和創造力的時期。猶太人在中世紀的西班牙蓬勃發展，他們用阿拉伯語寫作，並受阿爾罕布拉堡壘的啟發，設計猶太教堂。一四九二年，穆斯林蘇丹穆罕默德十二世（也被稱為不幸者布阿卜迪勒〔Boabdil the Unlucky〕）向基督教統治者斐迪南和伊莎貝拉投降，猶太人被迫離開。格拉納達的陷落意味著在西班牙持續七個多世紀的伊斯蘭文明的終結。對穆斯林而言，則意味著黃金時代的結束，許多偉大的阿拉伯哲學、詩歌和科學著作，都是完成於這個時期。

翡翠中的明珠

在西班牙熾熱的陽光下，建築師找到了巧妙的方法，藉由在庭院和露台上製造柔和的陰影來保持宮殿涼爽。流水在整座宮殿的噴泉中噴湧而出，並沿著地面上的渠道冒泡，發出輕快的聲音，緩解炎熱。大自然被視為藝術的表現。從窗戶和陽台能眺望精心挑選的周遭山脈和花園的景色。玫瑰、桃金孃、橘子樹和石榴樹的香氣使空氣變得甜美。《古蘭經》將天堂描述為一座豪華的花園，阿爾罕布拉宮的設計者嘗試在人間打造自己的天堂。每個細節都重要。

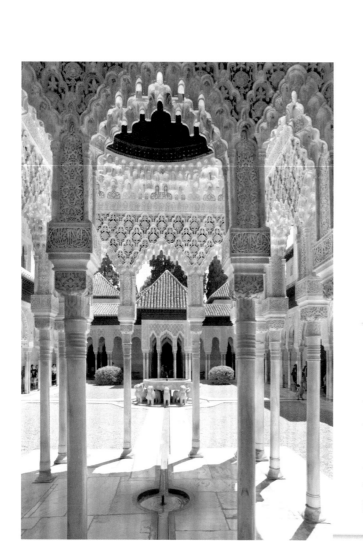

阿爾罕布拉花瓶非常巨大，通常高過一公尺。它們幾乎有一個人那麼大，阿爾罕布拉宮牆上刻著的詩篇將它們比作美麗的新娘。它們塗有閃亮的藍色釉料，因其鮮豔的色彩和獨特的翅膀形狀而受到世界各地的讚賞。
阿爾罕布拉花瓶，約一四○○年

與西班牙和北非的許多伊斯蘭建築一樣，阿爾罕布拉宮有對稱的矩形庭院。庭院周圍環繞著陰涼的走道，是蘇丹的私人娛樂空間。這些特別的獅子雕塑來自一座十一世紀的宮殿，水會從它們嘴裡湧出。
獅子中庭，約一三七五年

這座大廳位於能俯瞰城市的巨大塔樓內，星空天花板象徵伊斯蘭教的七層天堂。蘇丹坐在星空下的寶座上，連結起他在地上的統治與上帝的神聖力量。二十世紀藝術家艾雪（M. C. Escher）的靈感來自天花板和牆壁上的複雜圖案。

大使廳，約一三五〇年

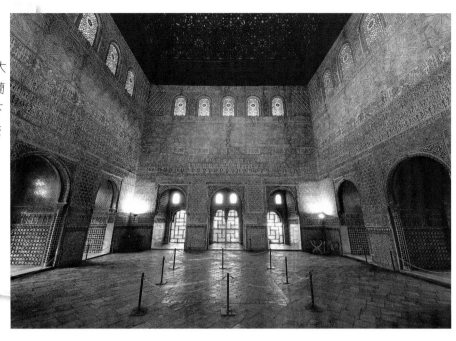

技藝高超的工匠在牆壁和天花板上雕刻出複雜的圖案，包括用精美的書法書寫的整首詩。裝飾品則交由當地的編織和陶器專家，他們製作的精美織品和花瓶備受推崇，成為整個基督教歐洲的地位象徵。雖然伊斯蘭西班牙的力量逐漸沒落，但其輝煌成就仍透過藝術而得以延續。

圓頂由五百多個小拱格組成，看起來像巨大的蜂巢或洞穴的屋頂。伊本·扎姆拉克（Ibn Zamrak）寫了一首關於宮殿圓頂的詩，刻在牆壁上：「它的美麗既隱蔽又清晰⋯⋯遠勝天上繁星。」

兩姐妹圓頂，約一三八〇年

佛羅倫斯　一五〇〇年

文藝復興

文藝復興（Renaissance）一詞的意思是「重生」。但這個時期究竟是什麼重生了？答案不止一個。像是人們重新找到自己對於判斷、創造和發現等能力的信心。這種新觀點稱為人文主義。在佛羅倫斯（位於今日的義大利），富有且強大的梅第奇家族透過銀行業致富，開始提倡人文主義。羅倫佐・德・梅第奇因支持波提切利和米開朗基羅等藝術家，以及哲學家喬瓦尼・皮科・德拉・米蘭多拉（Giovanni Pico della Mirandola）而被暱稱為「偉大的羅倫佐」（Lorenzo the Magnificent）。即使耗盡家產，他仍然認為支持偉大的思想家和藝術家很重要。如何能成為優秀領導

者，此一問題在佛羅倫斯引起了激烈的爭論。一四九○年代，一位名叫吉羅拉莫·薩佛納羅拉（Girolamo Savonarola）的修士掌權，承諾要讓宗教重新成為佛羅倫斯的生活中心。

最終，梅第奇家族重新控制了這座城市。一五一三年，馬基維利將他的名著《君王論》獻給羅倫佐的孫子。馬基維利認為，如果領導者常在做好事，那麼一些不良或自私的行為尚可容忍。讀者不斷辯論馬基維利到底是在讚美還是在批評像梅第奇家族的領導人。不過我們可以確定的是，馬基維利和其他偉大的文藝復興思想家都勇於提出艱難的問題。

追求完美

　　一五〇一年，史上最偉大的兩位藝術家達文西和米開朗基羅，闊別多年後回到佛羅倫斯。儘管達文西較為年長，但兩人之間的競爭還是非常激烈。在這段時間，他們各自創作了許多極佳的代表作品，達文西畫了《蒙娜麗莎》，米開朗基羅則雕刻了偉岸的大衛像。儘管兩人個性南轅北轍，卻都堅信藝術也是科學，他們仔細研究屍體，以了解人體解剖學。達文西也明白這可能會讓人望而卻步，不論是出於宗教的原因，還是脫離不了純粹的血腥。他的筆記本上有數千張人體圖，他也對婦女懷孕期間嬰兒的發育過程非常著迷，並宣稱女性的身體是有待解開的「巨大謎團」。

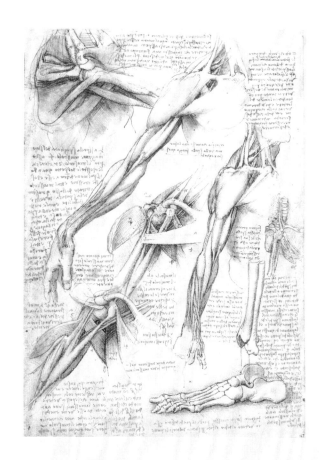

達文西在筆記本中寫道：「哦，探索我們身體這台機器的觀察者，不要因為涉及他人的死亡來獲取相關知識而感到沮喪，應該為造物主賦予我們的智力如此卓越的感知而高興。」

解剖素描，李奧納多・達文西，約一五一〇－一五一二年

在這幅濕壁畫（或壁畫）的右上角，有三名成年人和一名小孩。伸出手的黑髮男子是羅倫佐・德・梅第奇。在他旁邊穿著紅色長袍的人，是他的銀行經理弗朗西斯科・薩塞蒂。

《聖方濟接受教宗和諾理三世治理》（*St Francis Receiving the Rule by Pope Onorio III*）局部，多梅尼科・基爾蘭達約，薩塞蒂教堂，佛羅倫斯聖三一教堂，一四八三－一四八六年

藝術家試圖找到新的技巧，但同時也效法希臘和羅馬藝術家。他們尤其欣賞古典雕塑的比例和美感。建築師也向古人學習。萊昂‧巴蒂斯塔‧亞伯提（Leon Battista Alberti）仔細研究了羅馬建築師維特魯威（Vitruvius）的著作。維特魯威也啟發了達文西著名的畫作《維特魯威人》（*Vitruvian Man*），其手臂和腿完美地嵌合在圓形和正方形內。

贊助

成為贊助者意味著在經濟上支持藝術家，但羅倫佐‧德‧梅第奇更進一步。他邀請米開朗基羅到家裡同住，甚至和他的家人一起吃飯。文藝復興時期，貴族和教會是藝術家的主要贊助人。

十六世紀，義大利藝術史學家喬治‧瓦薩里（Giorgio Vasari）寫道：「任何人只要看過米開朗基羅的《大衛像》，就不需要再去看其他雕塑家的作品，無論雕塑家仍在世或是已故。」但並非每個人都喜歡這件作品。當《大衛像》首次在公眾面前展示時，一些佛羅倫斯人還朝它扔石頭！
大衛像，米開朗基羅，一五〇一－一五〇四年

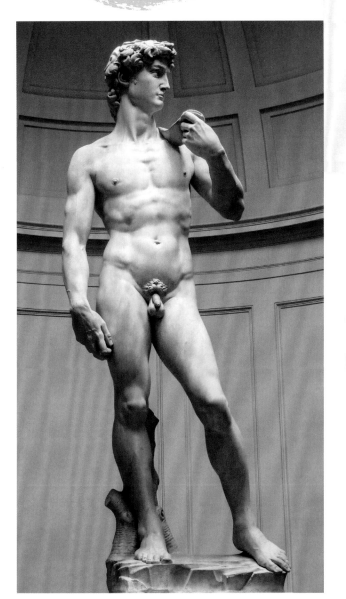

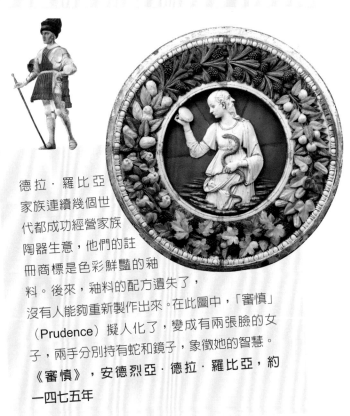

德拉‧羅比亞家族連續幾個世代都成功經營家族陶器生意，他們的註冊商標是色彩鮮豔的釉料。後來，釉料的配方遺失了，沒有人能夠重新製作出來。在此圖中，「審慎」（Prudence）擬人化了，變成有兩張臉的女子，兩手分別持有蛇和鏡子，象徵她的智慧。
《審慎》，安德烈亞‧德拉‧羅比亞，約一四七五年

廷巴克圖　一五五〇年

書之城

數世紀以來，廷巴克圖一直是傳奇之地。現在人們仍然用「從這裡到廷巴克圖」（from here to Timbuktu）這種說法來比喻神祕而遙遠的地方。廷巴克圖建於撒哈拉沙漠南緣與尼日河北灣交會處。騎駱駝或搭獨木舟抵達的旅人聚集在廷巴克圖交易黃金和鹽，使其成為一五五〇年西非最大、最富有的城市之一。然而，廷巴克圖最值得驕傲的是它是學習中心。

這本書中的圖畫展示了先知穆罕默德居住的沙烏地阿拉伯麥地那的神聖建築。此書屬於廷巴克圖圖書館。此城的圖書館員有時候不得不將書籍埋藏起來，以防止小偷和叛亂分子偷竊搶奪。

來自 Sidi Zeiyane Haidara 圖書館的手稿，廷巴克圖，約一五五〇年

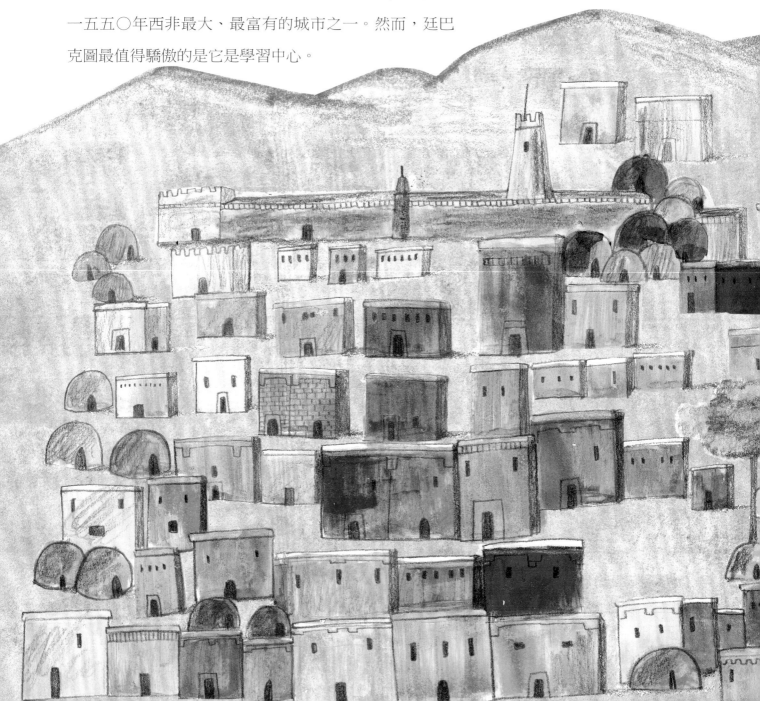

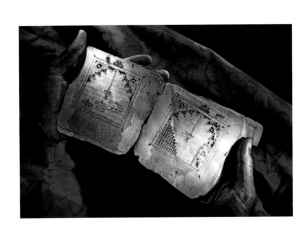

十六世紀，外交官兼學者利奧・阿非利加努斯（Leo Africanus）在訪問這座城市後如此描述：「廷巴克圖有許多法官、學者和教士，國王非常敬重有學問的人，因此他們都得到優渥的待遇。許多手抄本書籍……的銷售量……比任何其他商品都多。」在桑海帝國（Songhai Empire）統治下，這座城市成為伊斯蘭學術中心，有兩萬名學生學習各種知識，包括《古蘭經》到醫學和天文學等等。抄寫員詳細記錄了這座城市的歷史，後人將這些報告謹慎地存放在圖書館中。

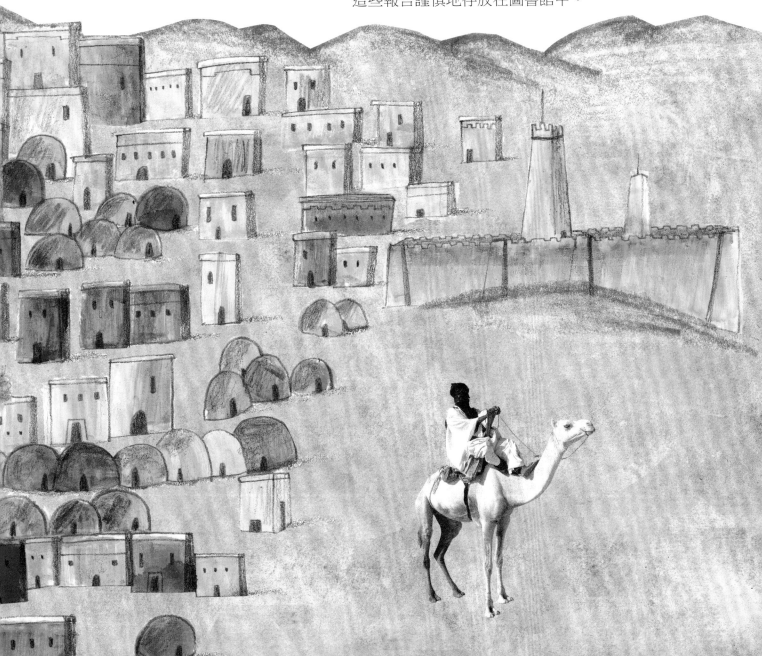

學習的榮耀

廷巴克圖過去是、現在仍是一座大學城。在十六世紀的西非，它的學術聲譽幾乎像英國的牛津大學和劍橋大學那樣聞名。宗教學校或學院遍布在這座城市中，有些學生在此學習可長達十年之久。最大、最古老的學院圍繞著該市最重要的三座清真寺而建：津加雷貝爾（Djinguereber）、桑科雷（Sankore）和西迪·葉海亞（Sidi Yahia）。每座清真寺都有一座宣禮塔，穆斯林會遵從此處的喚拜，每天祈禱五次。尖塔有各種不同的形狀、風格和大小。廷巴克圖的尖塔很獨特，兩側延伸的短柱就像豪豬的刺。廷巴克圖的建築師使用特殊的泥漿混合物，他們稱為「banco」，將其像石膏一樣鋪在建築物上。這些泥土在烈日下會龜裂、破碎，因此每年都會添加一層新的泥漿。幾個世紀以來，廷巴克圖的居民聚集在一起，以同樣的方式修復他們著名的清真寺和大學建築。正因為難以分辨何時是遠古的結束和全新的開始，反而讓這座城市得以永恆長存。

這座清真寺每年都會舉辦修復週，一半是節日，一半是工作，當地的人會幫忙修復。從側面伸出的短柱不僅僅作為裝飾，還能充當梯子，因此人們在修復尖塔時可以爬上側面。

修復桑科雷清真寺，照片拍攝於二〇〇〇年

這座清真寺是曼薩·穆薩（Mansa Musa）在十四世紀，為了慶祝朝聖歸來而建造。十六世紀，宗教領袖進行了重大擴建。這座清真寺是許多穆斯林聖人墳墓的所在地，廷巴克圖有時被稱為「333位聖人之城」。

津加雷貝爾清真寺，建於一三二七年

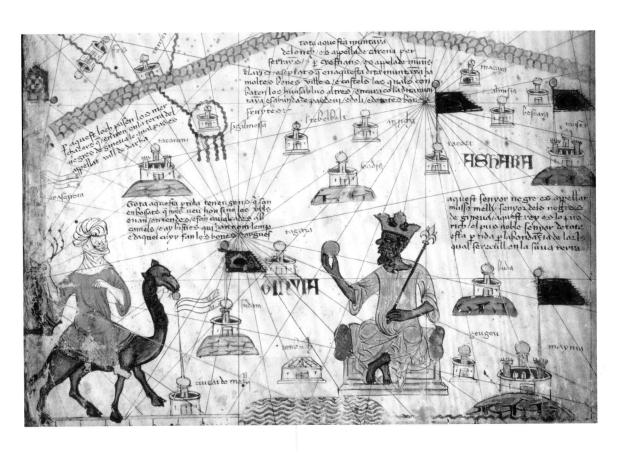

十四世紀，馬利皇帝曼薩·穆薩（圖中戴著金色王冠者）從非洲前往阿拉伯，廷巴克圖因此而聞名。一路上，穆薩送出大量的黃金，以至於人們開始相信像廷巴克圖這樣的城市，實際上是由金錢打造出來的。**來自加泰隆尼亞地圖集的局部，亞伯拉罕·克雷斯克斯（Abraham Cresques）製圖，一三七五年**

現在，木材在廷巴克圖極為稀有。據廷巴克圖的居民說：「氣候已經產生變化，這裡再也長不出棕櫚樹了。棕櫚樹為我們提供了硬木橫梁和木材，好讓我們可以建造傳統的門，而門的設計則是我們的祖先從葉門帶回的。然而現在我們必須進口硬木。」**西迪·葉海亞清真寺，約建於一四四〇年**

阿姆斯特丹　一六五〇年

寬容之城

　　十六、十七世紀期間，戰爭席捲整個歐洲。荷蘭人和西班牙人的八十年戰爭是為宗教和政治而起。西班牙是天主教徒，但許多荷蘭人是新教徒，希望能自由地以自己的方式信奉基督教。一六四八年，雙方簽署停戰協議，荷蘭正式成為獨立國家，以阿姆斯特丹為中心。

新教

幾個世紀以來，歐洲的基督徒都屬於單一團體，即羅馬天主教會，且由教宗一人領導。十六世紀，神學家馬丁·路德等人提出宗教改革的呼籲。新教的訴求是每個人每天都可以自己閱讀聖經，並以各自的方式做禮拜。

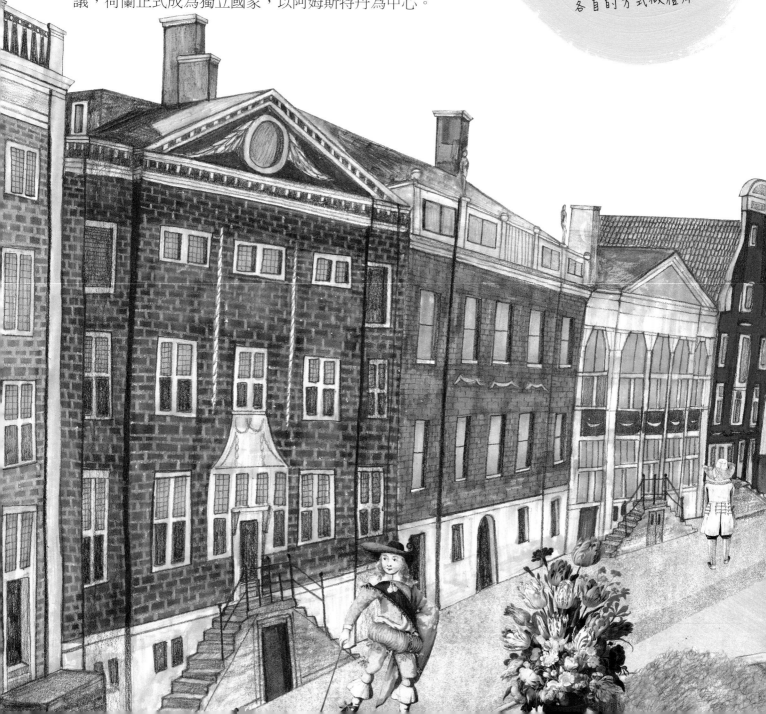

　　這座城市吸引了來自法國的新教徒，以及來自葡萄牙和西班牙的猶太人，他們此前被迫放棄或隱藏自己的宗教信仰。阿姆斯特丹猶太居民的新信心，驕傲地顯露在葡萄牙猶太教堂的呈現，這座教堂的設計與該市最好的教堂一樣宏偉。在阿姆斯特丹，不僅有信仰的自由，也有探討宗教思想的自由。例如，哲學家斯賓諾莎（Baruch Spinoza）挑戰了傳統上關於聖經是由誰寫成的問題，以及上帝與現世如何連結等傳統觀念。在科學方面，阿姆斯特丹也是發現中心。科學家利用新的顯微鏡觀察了細菌，而運用先進的望遠鏡則發現遙遠的衛星。阿姆斯特丹正在改變人們看待世界的方式，無論是近還是遠。

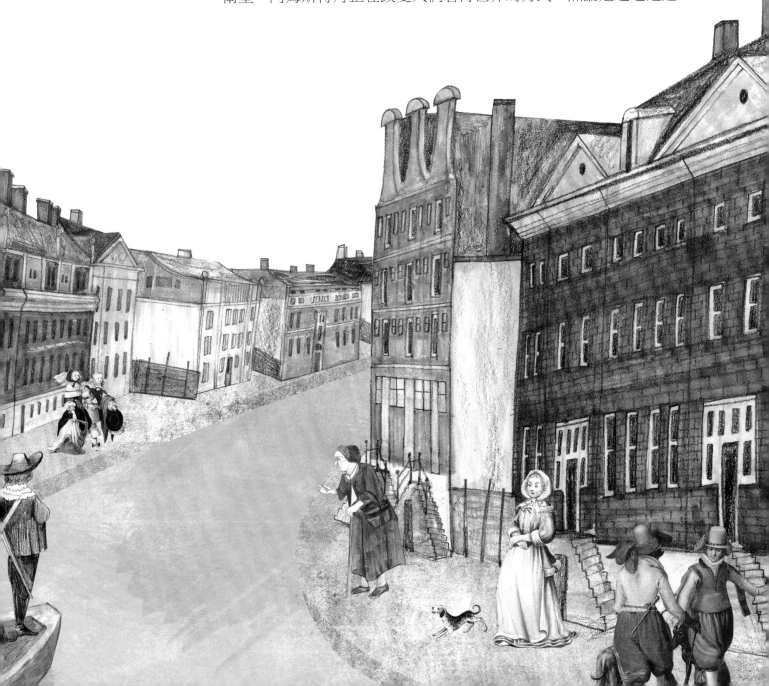

交易場所

荷蘭黃金時代是由貿易定義的。荷蘭東印度公司派出船隻航向世界，與從印尼到日本的人們交換貨物，而荷蘭人是唯一被允許進行貿易的歐洲人。他們帶回的物品在服裝、繪畫和陶器等方面開創了新的風格。例如，受中國明代瓷器的啟發，代爾夫特市及其周邊地區的荷蘭工匠創造了青花瓷磁磚和陶器，這些磁磚和陶器在整個歐洲都備受推崇。貿易商從土耳其帶回鬱金香，鬱金香大受歡迎，以至於人們開始將錢投資在鬱金香球莖上，作為股票市場的一種標的。當鬱金香市場崩潰時，有些人在鬱金香上花了太多錢，終至破產！

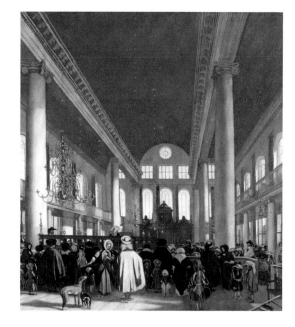

在阿姆斯特丹，猶太人可以自由建造自己的禮拜場所。照片中是葡萄牙猶太教堂，這是當時世界上最大的猶太教堂，並將阿姆斯特丹確立為猶太人生活的中心。它的建造類似耶路撒冷的古聖殿。
葡萄牙猶太教堂內部，伊曼紐爾·德·維特，一六八〇年

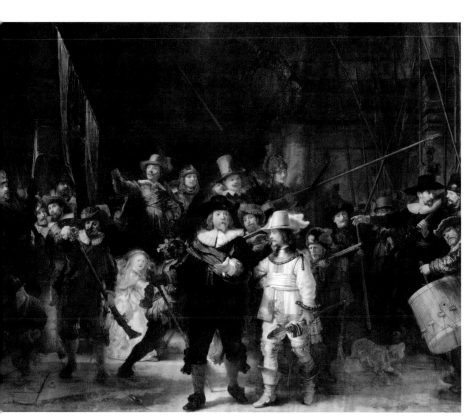

富人付錢給畫家，讓他們畫團體照。這幅畫中的上尉和中尉願意付出最高的代價，因此才能出現在最前面。其他藝術家可能只是畫了這些坐在桌子周圍的人，但林布蘭創造了完整的場景，充滿了動作和戲劇性的燈光。
《夜巡》，林布蘭，一六四二年

萊斯特一生中以畫日常生活景像而聞名，尤其是描繪音樂家的作品。在這幅畫中，她展現出輕鬆與自信，畫出了她的傑作《歡樂三重奏》（Merry Company）中的小提琴手。她去世後被遺忘了好幾個世紀，人們甚至認為她的畫作是藝術家法蘭斯·哈爾斯（Frans Hals）的作品。

《自畫像》，朱迪思·萊斯特，約一六三〇年

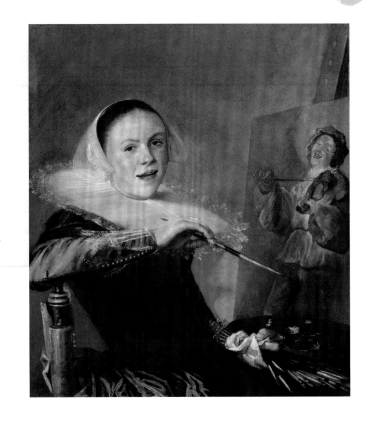

最能代表荷蘭黃金時代的異國情調和財富之物，非青花瓷花塔莫屬。它的釉面帶有中國圖案，形狀像一座寶塔（亞洲寺廟），每個噴嘴都可含一朵鬱金香。當時，鬱金香非常昂貴，人們購買鬱金香經常以朵為單位，而不是成束的鬱金香。

花塔，代爾夫特的希臘Ａ工廠（The Greek A Factory）製造，約一六九五年

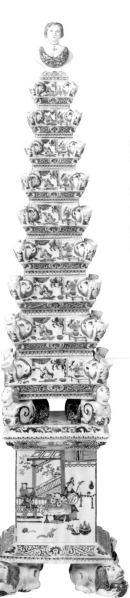

每個行業都有自己的行會——可以控制商品銷售方式和地點的團體。畫家也有特殊的行會，朱迪思·萊斯特（Judith Leyster）等女性藝術家首次被允許加入。這類團體經常會委託藝術家為他們的會議廳繪製肖像。其中最偉大的是林布蘭的《夜巡》，主題是一支軍隊集結遊行，就像畫中的人物一樣，舉起旗幟、敲響鼓，阿姆斯特丹市民為生活在充滿可能性的城市而感到自豪。

伊斯法罕　一七〇〇年

皇帝的新首都

　　十六世紀末，阿巴斯大帝（Shah〔Emperor〕Abbas the Great）將薩非帝國（Safavid Empire）的首都遷至伊斯法罕。他認為展示權力最有效的方式之一就是設計與建造宏偉的建築。阿巴斯領導了這座城市的巨大改革。到十七世紀中葉，伊斯法罕有超過五十萬名居民、一百五十多座清真寺、數千家商店和數百處公共浴室。城市的中心是邁丹廣場，這裡是比歐洲任何地方都更大、更宏偉的城市廣場。正如某位英國旅人當時留下的記述，獨立廣場「毫無疑問是宇宙中最寬敞、最宜人、最芬芳的市場」。

什葉派

伊斯蘭教有兩個主要分支：遜尼派和什葉派。什葉派在全世界穆斯林中占少數，他們相信先知穆罕默德的真正繼承人是他的女婿阿里。阿里去世幾個世紀後，薩非王朝將什葉派定為官方國教，因此什葉派在現今的伊朗仍然占多數。

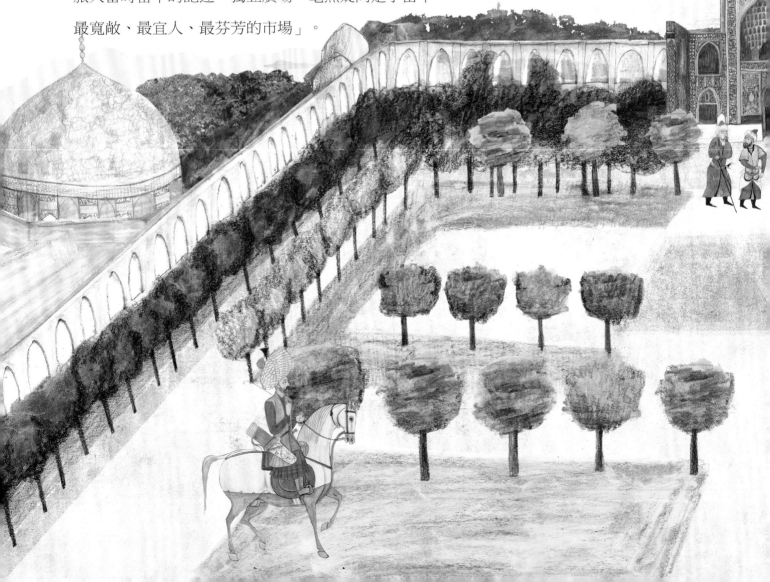

皇宮、市集和清真寺完美對稱地排列在稱為獨立廣場的主廣場周圍。廣場的另一側是學校、住宅和工廠。還有數百家旅館，供成千上萬的商隊（一群旅行者）在亞洲和歐洲之間旅行時，來到伊斯法罕的商人使用。

邁丹，伊斯法罕

廣場不僅成為交易中心，也是沙阿（shahs，統治者）展示宗教、藝術和運動成就的場所。無論是透過朝聖還是馬球比賽，薩非王朝都想展示出完全的控制權。他們對外國商人很慷慨，對住在伊斯法罕、有不同宗教信仰的人也很寬容，包括基督徒、猶太人、瑣羅亞斯德教徒（古代波斯宗教的追隨者）和印度教徒等。但毫無疑問，波斯人握有神聖的統治權。他們相信自己是上帝的代表，伊斯法罕是他們的人間天堂。

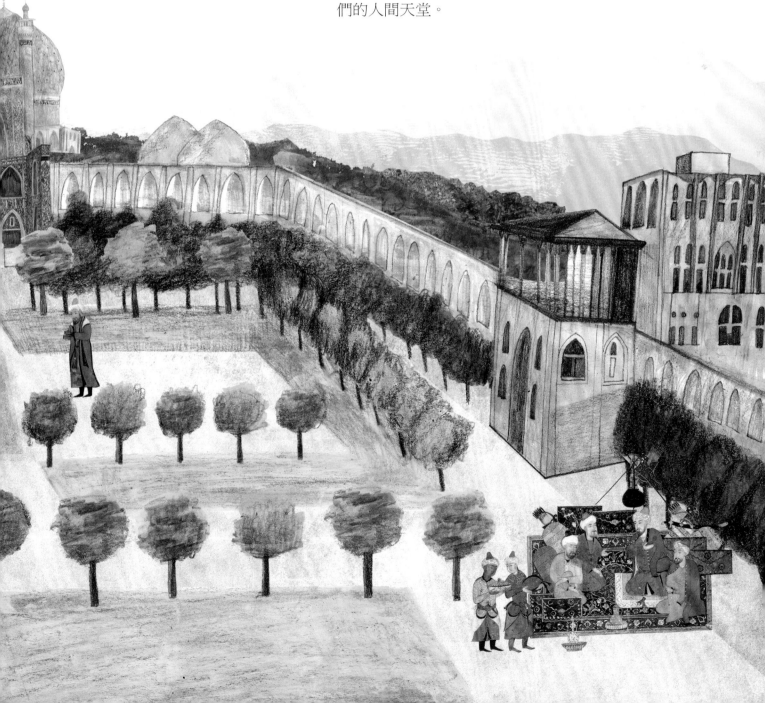

無論大小，都是藝術

隨著伊斯法罕持續擴張，因而產生了一句波斯諺語：「伊斯法罕就是半個世界。」薩非王朝想要迅速地建造出雄偉的建築，他們運用圓頂、塔樓和拱門等基本形式的不同組合來解決這個問題。藉由貼上美麗的磁磚，使每棟建築看起來獨特而奢華。他們也用類似的方式來進行其他藝術形式的創作，成立頗具規模的大工作室來編織地毯和裝飾手稿。波斯地毯通常看起來像伊斯法罕周圍花園、噴泉和圓頂的地圖。有天賦的插畫家特別受到重視，甚至連國王也是藝術家。藝術家共同創作了巨著，例如講述古代波斯著名故事的《國王之書》。

這座橋以阿拉維爾迪汗 (Allahverdi Khan) 的名字來命名，他是基督徒，在戰爭中成為俘虜，後來皈依伊斯蘭教，並成為值得信賴的薩非將軍。這座由三十三個拱門組成的巨大橋梁具有多種用途，可以運輸重物、提供河流景觀以及調節洪水。

阿拉維爾迪汗橋，成立於一六〇二年

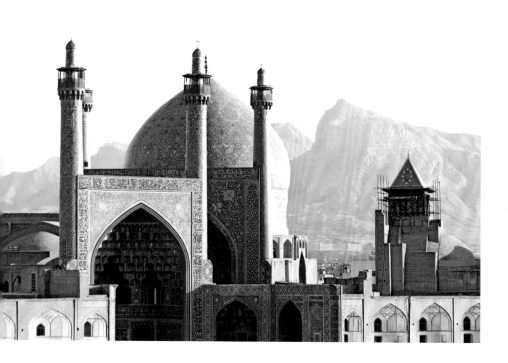

這座清真寺的特殊形狀解決了一個獨特的問題。建築師將正面設計為直接面向獨立廣場，與廣場平行。然後將建築物的其餘部分旋轉了四十五度，以便裡面的信徒在祈禱時能面向穆罕默德的出生地麥加。

伊瑪目清真寺，伊斯法罕，一六一一－一六三八年

　　每位藝術家都有自己的專長，從美麗的書法到描繪人物，或添加金銀等珍貴材料。藝術家們使用波斯貓毛製成的刷子，花費數百個小時將書籍製作成小型畫廊（tiny galleries）。雖然國王們希望能藉由藝術家而使他們的榮耀永垂不朽，但今天我們對里扎伊和穆因等藝術家名字的熟悉，甚至超過了僱用他們的人。

像這樣的大型波斯地毯可以有數千萬個結，而在短短幾平方公分的範圍內就有數千個結。這些地毯在波斯和其他歐洲國家的貴族之中受到高度讚賞。地毯的中央，是色彩鮮豔的生物——包括靈感來自中國藝術的龍——在池塘周圍游泳。

花園地毯，克爾曼（Kirman），約一六二五年

到了十七世紀末，波斯藝術家較少創作細密畫（miniature paintings），而更常創作單一圖像，以展示他們的個人風格。里扎伊·阿巴西（Riza-yi Abbasi）的作品是轉折的關鍵，他將注意力轉向現實中人物。在這張照片中，里扎伊最優秀的學生穆因（Mu'in）正在描繪老師工作時的情景。

里扎伊·阿巴西肖像，穆因，一六七三年

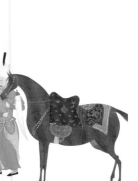

現代與當代藝術

海達瓜伊 1825 ●

北太平洋

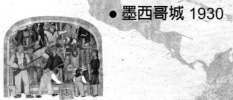

● 舊金山 1960

● 紐約 1950

倫敦 185
巴黎 18

北大西洋

● 墨西哥城 1930

南太平洋

里約熱內盧 2020 ●

南大西洋

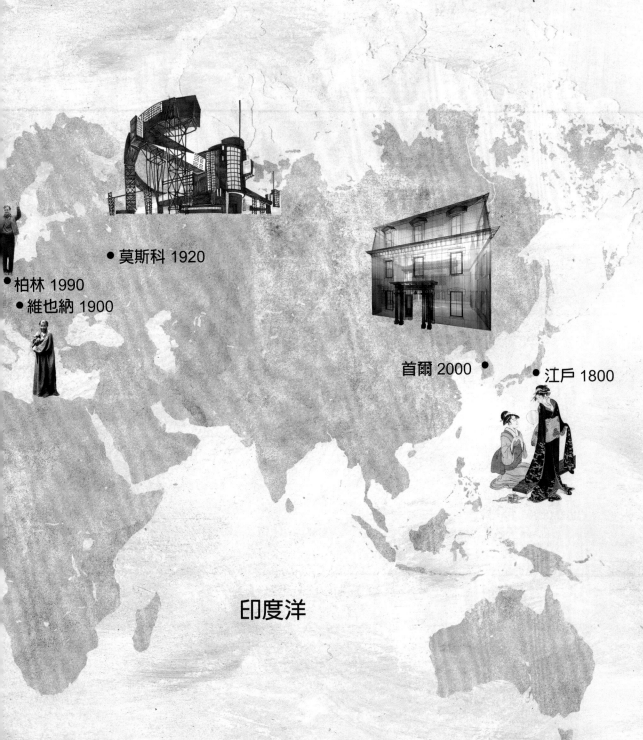

莫斯科 1920

柏林 1990

維也納 1900

首爾 2000

江戶 1800

印度洋

南冰洋

江戶 一八〇〇年

幕府將軍 vs. 天皇

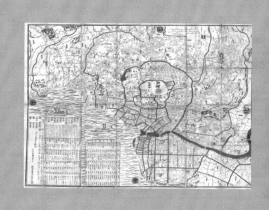

在一八〇〇年的日本，每個人都知道自己所屬的位置。但這些位置可能會讓人覺得非常驚訝！例如，天皇並不是實際掌權的人。真正的權力是由軍事獨裁者——幕府將軍所掌握。一六〇〇年代初期，德川家成立江戶幕府，為了表明他們獨立於天皇，於是將日本的權力重心從京都改為江戶（現在稱為東京）。幕府想出了聰明的方法來控制國內各地方的領導人（各藩的大名）——規定他們每年要有一段時間到江戶替將軍執行政務，這樣就可以監視他們。地方領導者也要負責管理手下的武士。在社會階層中，武士之下則是農民、工匠，最底層則是商人。

當德川幕府將江戶定為首都時，他們完全按照自己的想法來設計這座城市。他們的規劃是螺旋式分區，使敵人難以攻擊。每個階層的人都被分配了專屬的居住區域。

江戶地圖，一八四九年

一八〇〇年，商人並不快樂。雖然他們賺了很多錢，但仍然被視為是社會中最底層的一群！不快樂的商人也沒有辦法在其他地方轉換跑道找新工作，因為政府不讓人民離開這個國家，也不讓外國人進入這個國家。只有中國、韓國和荷蘭的船隻可以停靠港口，但僅限於有開放的部分港口。直到一八〇〇年中期，幕府再也無法把世界擋在門外，而且不管他們是否樂見，原本精心劃分的社會階層已經開始改變，原來的位置也逐漸消失。

浮世

在幕府的軍事管理下，人民的生活受到嚴格控制，因此必須尋找可以放鬆的方法。他們在遊廓（風月場所）找到了逃避的去處。在江戶，武士和商人會花上大把時間待在吉原區。這個區域內，不分性別，也不分社會階層，任何人都可以來。身穿閃閃發光華麗服裝的婦女們唱歌跳舞，並且練習應對的技藝。歌舞伎劇場以大膽的服裝和辛辣的幽默而聞名，演員受到了明星般的待遇。遊樂區是沒有規則的地方，被稱為「浮世」。藝術家嘗試新的畫風來捕捉這種世界觀。而使用版畫，讓他們能夠創作大量明亮且多彩的印刷品。

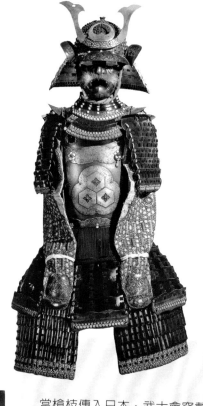

當槍枝傳入日本，武士會穿戴胸甲作為防彈之用。但江戶時期相對和平，所以甲冑主要是在儀式上穿著。甲冑的製作精細繁複，工匠必須投入大量時間。

江戶時代的鎧甲，十八世紀末

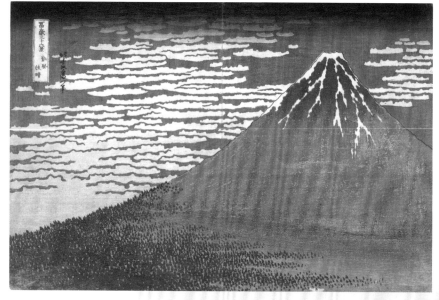

創作這幅日本聖山富士山的畫時，葛飾北齋已經七十多歲了。他相信自己的藝術才華會隨著年齡的增長而不斷提高。他說：「到了一百歲，我應該可以成為出色的藝術家，而到一百一十歲，我所畫的一點一線，才會充滿前所未見的生命力。」他活到八十九歲才辭世。

《富嶽三十六景：凱風快晴》，葛飾北齋，一八三〇－一八三二年

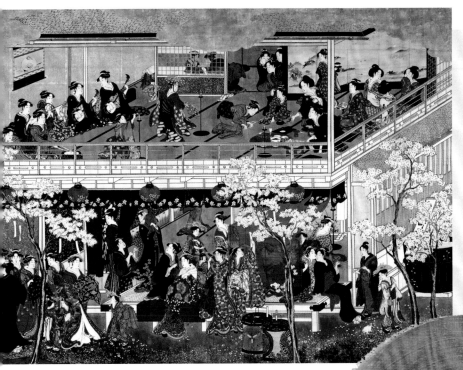

歌麿以描繪風月場所的美人畫而聞名。在這幅畫中,吉原的女子們聚集在櫻樹下賞花。賞櫻仍然是日本現在生活中的重要儀式。

《吉原之花》,喜多川歌麿,約一七九三年

武士

成為武士,必需同時進行身體和精神的訓練。武士學習劍道和佛教教義。武士不分男性和女性,都須遵循嚴格的榮譽和服從準則。

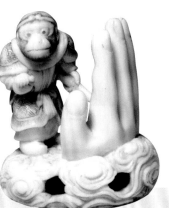

江戶男性的衣著是長袍,這類墜飾能夠將他們的隨身手袋固定在腰帶上。這些小雕像既實用又美觀。而圖中四公分高的雕刻作品主題是中國神話中的美猴王孫悟空,除非他同意陪唐三藏去西天取經,否則會永遠逃不出如來佛的手掌心。

孫悟空象牙根付,珠玉,十九世紀

隨著日本的開放,這些圖像流傳到世界各地,甚至影響了遠在巴黎的藝術家。江戶時代生活講究奢華,但另一方面,也崇尚儉樸的儀式。一八〇〇年,準備與飲用綠茶是一項重要的儀式,直到現在依然如此。參與者坐在一間小而極簡的茶室中,端著手作且形狀不對稱的茶碗,茶會著重的是頌揚簡單的愉悅。而茶道要傳達的精神是,即使不完美,也可以完美地展現純粹的美。

海達瓜伊　一八二五年

人民的島嶼

　　太平洋西北地區的風景很神祕。沿著岩石海岸線綿延一千五百英里，從加州北部經過加拿大，進入阿拉斯加，這裡看起來應該是寒冷而貧瘠。然而，溫和的氣候和頻繁的降雨，使這裡成為地球上最綠意盎然的地方之一，也形成了科學家所謂的溫帶雨林。數千年來，這種獨特的氣候支撐著太平洋沿岸原住民的生存。他們捕捉鮭魚，獵殺熊，並用巨大的紅雪松建造房屋和獨木舟。這些資源意味著西北海岸的人們可以在沿海小鎮發展高度組織化的社群。

數千年來，海達人一直生活在他們稱作海達瓜伊（Haida Gwaii）的島上，這個名字的意思是「人民的島嶼」。十九世紀，當天花和其他西方疾病來襲時，海達人在自家門前豎立越來越多的圖騰柱來紀念死者。

海達人的家屋和圖騰柱，海達瓜伊

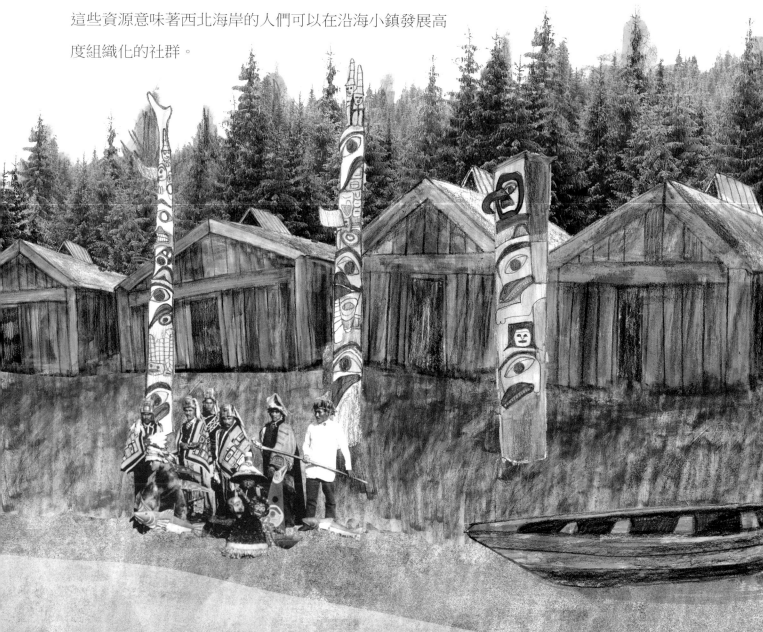

海達人是西北沿海幾個族群之一，仍然生活在加拿大海岸附近的島嶼群上。海達瓜伊就在這些島嶼群之中。海達人分為鴉族和鷹族兩個族群。每個群體的成員會與另一個群體的成員結婚。例如，如果鴉族男性與鷹族女性結婚，他就會加入鷹族，並與女性的氏族（大家庭）住在一起。在藝術中表現這種家庭關係是極其重要的。藝術在西北文化中具有多重作用，但其中最重要的是為每個人提供公開的辨識標記。

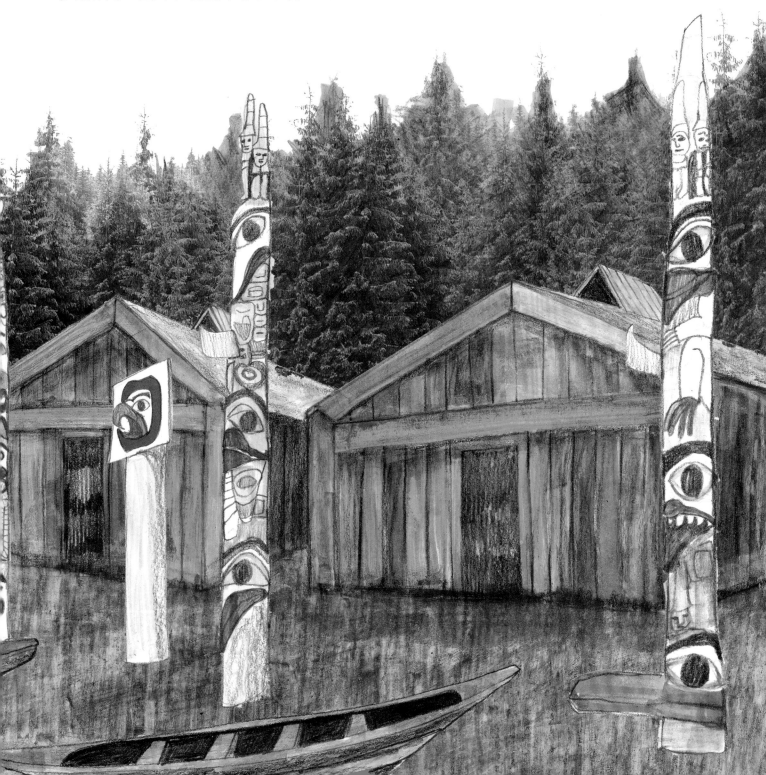

表彰身分

西北海岸藝術中的圖像和符號看起來很神祕，但對原住民來說，這些飾章就像街道標誌一樣容易閱讀。以海達人雕刻的著名圖騰柱為例，就像飾章一樣，圖騰柱提供與家族相關的重要資訊，描述他們的歷史、財產和權利。在圖騰柱上動物——有時指真實動物，有時是神話動物——占據顯著位置。在西北文化中，各家族經常將自己的地位連結到一種神獸，而此遠古神獸賦予了他們祖先特殊的力量。在誇富宴期間，他們用精心製作的面具、歌曲和舞蹈來演出這些故事。

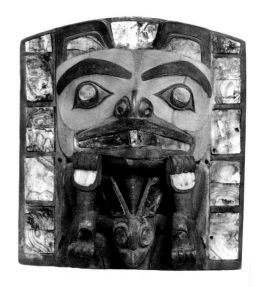

在海達文化中，創作藝術是崇高的特權，許多偉大的酋長同時也是偉大的藝術家。查爾斯・艾登肖（Charles Edenshaw）是公認最優秀的海達藝術家之一。他接受擔任酋長的叔叔訓練。在這個額飾（頭飾的面具狀部分）上，一隻熊蹲在蚊子身上。

頭飾的額飾，查爾斯・艾登肖，約一八八○年

這些人穿著他們最好的禮服，披覆著由婦女用山羊毛和雪松樹皮編織的彩色毯子。他們戴著面具、鼓和烏鴉形狀的神聖撥浪鼓。頭飾尤其重要，這可從他們頭飾的雕飾和圓錐形帽子來判斷。

誇富宴期間，身著傳統服飾的男子站在埃德溫・斯科特（Edwin Scott）的角鯊屋前，克林克萬（Klinkwan），一九○一年

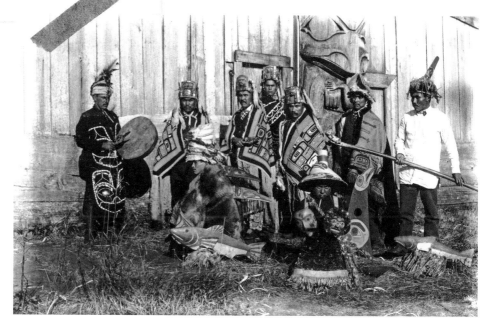

十九世紀，太平洋海岸原住民開始為他們的儀式舞蹈製作越來越複雜的面具，通常會有可活動的零件。在這張面具中，熊的臉打開，會露出一隻鳥來。無論是動物、人類或神靈之間的變形，都是西北神話和傳說敘述的重要內容。

變形面具，約一八五〇年

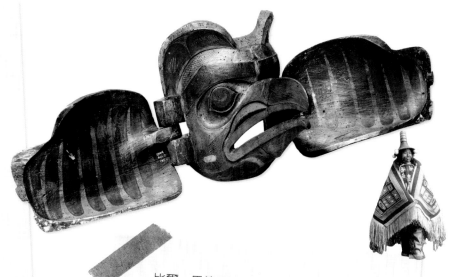

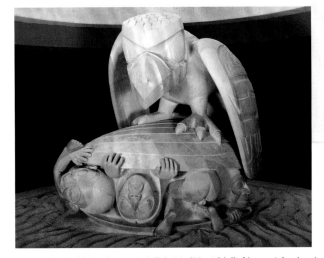

比爾・里德是查爾斯・艾登肖的姪孫。他研究了艾登肖的雕塑，學習如何像老海達大師一樣雕刻。在這裡他展示了海達人的神話故事。魔術師渡鴉發現了第一批塞在蛤殼裡的人類，並說服他們爬出蛤殼，來到外面的世界。

《渡鴉與原民》（*The Raven and the First Men*），比爾・里德，一九八三年

如果說生日派對是得到禮物，誇富宴就是完全相反的生日派對：主辦家族必須送禮給其他人！賓客接受禮物，代表認可這個家族的偉大歷史。一八二五年，儘管歐洲人大量湧入，這項傳統依然盛行。然而，到一八六〇年代，歐洲人傳入的疾病已導致八成原住民死亡。新法——包括從一八八四年到一九五一年禁止誇富宴——則進一步摧毀了西北文化。如今，誇富宴再次舉辦，西北海岸藝術重新流行起來。

誇富宴

層級較高的家族會在特殊場合舉行誇富節，例如為孩子命名或哀悼領導者的逝世等等。他們會表演神聖的舞蹈，並供給客人豐盛的饗宴和禮物。誇富宴將藝術、宗教和政治融為一體。

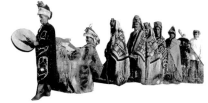

倫敦　一八五〇年

驕傲與貧窮

　　一八五〇年代，可說是倫敦最好的時代，也是最壞的時代。這座城市人滿為患，人口遠比世界上任何地方都還要多，僅次於江戶。窮人住在貧民窟，付不起帳單就會被送進監獄。孩童的生活也很艱苦，許多人，例如查爾斯·狄更斯，僅僅讀個幾年書就不得不離開學校，去工作賺錢。當狄更斯成為作家後，他在《聖誕頌歌》中塑造了自私的老闆史克魯奇先生這樣的人物，以鼓勵人們幫助不幸的人。

　　儘管當時的倫敦生活極為困難艱苦，但在巨變之際，有些變化對每個人來說利遠大於弊。數世紀以來，倫敦人總是將廢棄物直接排入泰晤士河中，這導致居民非常容易生病，一八五八年，整個城市惡化到臭氣沖天，而被稱為「大惡臭」（Great Stink）。為了改善這個問題，工程師約瑟夫・巴扎爾蓋特（Joseph Bazalgette）設計出巨大的地下污水處理系統，在嶄新的人行道地下運行。其他工程師在泰晤士河下鑽探，建造了世界上第一條水下走道。第一批火車也開始運行，在帕丁頓和國王十字路都設立了大型車站。

下議院和上議院在這裡舉行會議，就如何治理國家進行辯論和投票。兩院共同組成了國會大廈或西敏宮（The Palace of Westminster，又稱國會大廈）。一八三四年，舊宮殿被燒毀，後以哥德式風格重建，近似中世紀的大教堂。許多人稱鐘樓為「大笨鐘」，但這其實只是那口鐘的名稱。

西敏宮，查爾斯・巴里（Charles Barry）和奧古斯都・普金（Augustus Pugin），一八四〇－一八七〇年

創新的溫床

正如日常生活一樣，視覺藝術的創作也在迅速變化。藝術家開始以新的方式審視自然。J·M·W·特納（J. M. W. Turner）描繪了捲雲、洶湧的海浪和火紅的日落。約翰·艾佛雷特·米萊（John Everett Millais）屬於前拉斐爾派，他們對大自然採取不同的方法，創造出周圍世界細緻、如寶石般的圖像。這時期也是珠寶、陶瓷和家具等裝飾藝術的黃金時代。其中許多產品都在一八五一年的萬國博覽會上展出，包括世界上最大的鑽石，讓每個人甚至連皇室成員都興奮不已，籌辦展覽的維多利亞女王和亞伯特親王參觀了不下四十次。

舉辦萬國博覽會的水晶宮看起來像座溫室，這並非巧合。它由園丁兼建築師約瑟夫·帕克斯頓（Joseph Paxton）設計，使用超過九十萬片玻璃。儘管宮殿最終被燒毀，但展覽的門票收入為倫敦一些偉大的博物館提供了資金。
水晶宮，約瑟夫·帕克斯頓，一八五一年

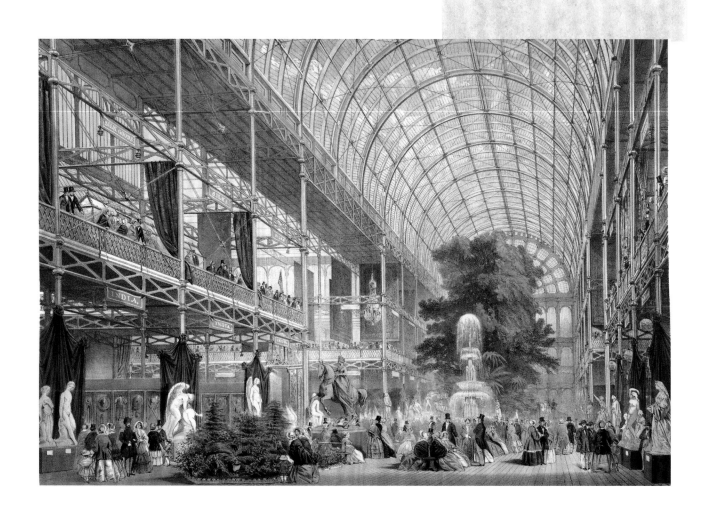

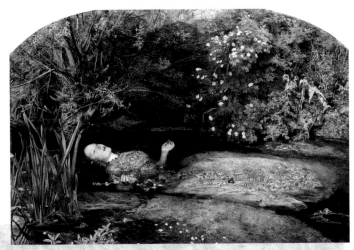

這幅畫的靈感來自莎士比亞的《哈姆雷特》。劇中，奧菲莉亞在嫁給哈姆雷特王子之前就在小溪裡淹死了。為了讓場景合乎自然，米萊研究倫敦河岸沿岸的植物，甚至請模特兒在浴缸裡擺姿勢，讓奧菲莉亞漂浮的頭髮和衣服看起來很真實。模特兒不得不在水中躺了很長時間，以至於得了重感冒。

《奧菲莉亞》，約翰·艾佛雷特·米萊，一八五一－一八五二年

小說家威廉·梅克皮斯·薩克雷寫道：「在閃亮的街道上，眾多國家相遇。」倫敦遠非完美，但對於數百萬參觀萬博會的人來說，這座城市確實就像世界的中心。

敬畏

藝術之所以能引人入勝，有許多原因。有時我們熱愛藝術，是因為在其中發現了美麗與平靜。有時我們欣賞藝術，因為它難以掌控，就像搭乘可怕的雲霄飛車一樣。這種有趣而令人頭慄的感覺，稱為「敬畏」，這也是描述觀看特納畫作時帶給我們怎樣的感受的好方法。

為了畫這幅畫，特納聲稱他在猛烈的風暴中將自己綁在船的桅杆上。評論家抱怨他的畫作「模糊不清」，但這正是他想要展示的效果。他認為，描繪我們實際體驗的自然，有時需要快速、狂野、模糊的筆觸。

《暴風雪－駛離港口的汽船》（Snow Storm – Steam-Boat off a Harbour's Mouth），J·M·W·特納，一八四二年

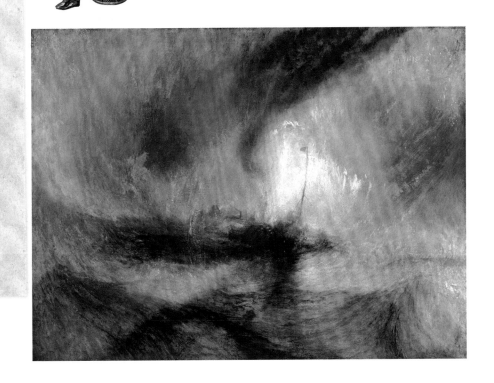

巴黎　一八七五年

全部打掉再重練

　　一八○○年的巴黎看起來與過去幾個世紀沒有太大差別，許多建築的歷史可以追溯到中世紀，城市裡有成千上萬條黑暗、狹小的曲折街道，有時數十個人必須同擠一個房間。到了一八七五年，巴黎已成為現代化的首都，擁有寬廣的大道、公園、明亮的路燈和完善的污水處理系統。

巴黎歌劇院是上流社會生活的中心。巴黎的有錢人去歌劇院是為了觀看和被看見。愛德加．竇加（Edgar Degas）和瑪麗．卡薩特（Mary Cassatt）等藝術家會描繪歌劇的演出者和觀賞者。

巴黎歌劇院，查爾斯．加尼葉，一八七五年

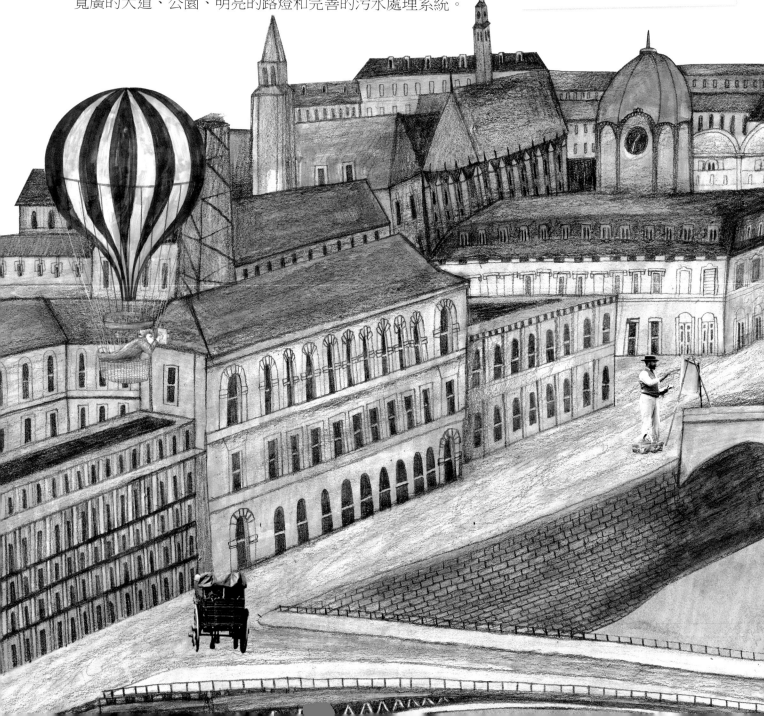

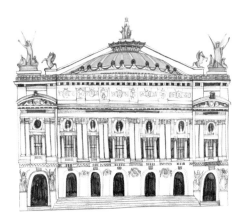

這次改造的幕後黑手是城市規劃師喬治－歐仁·奧斯曼（Georges-Eugène Haussmann），綽號「拆除者」。奧斯曼統治下的巴黎皇冠上的明珠是宏偉的歌劇院大道，從羅浮宮博物館一直延伸到由查爾斯·加尼葉設計的閃耀的新歌劇院。一八三〇年代發明的攝影技術正在迅速進步，城市的破壞和建設都可以被記錄下來。藝術家上升到了新高度——甚至可以乘坐熱氣球來取得完美的鏡頭——捕捉他們腳下正在變化的城市。

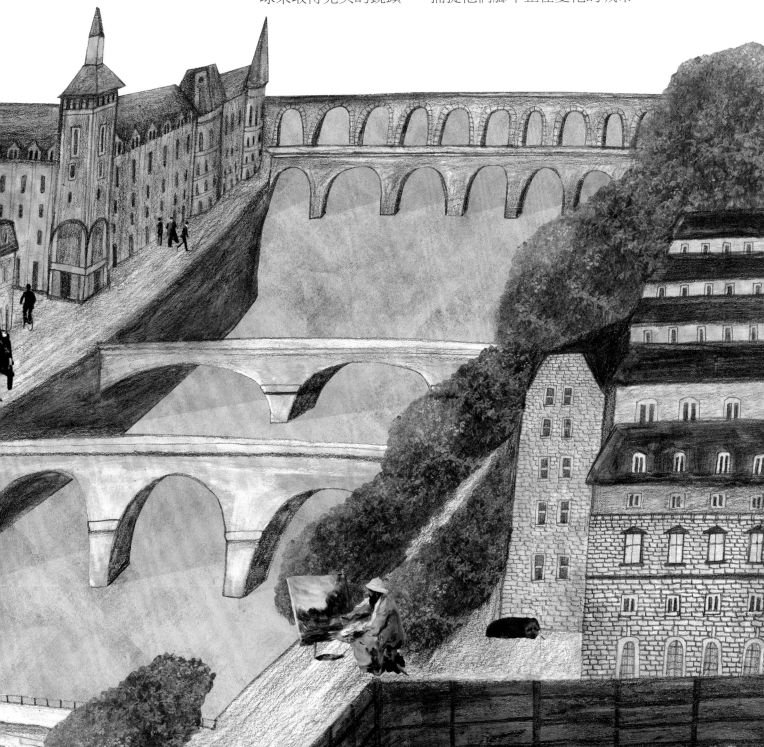

鮮活的印象

在一八〇〇年代中期的巴黎，要成為成功的藝術家，就必須遵守規則——你應該在巴黎美術學院學習，畫歷史或神話中的場景，並在名為沙龍的大型年度展覽中展出。但到了一八六〇年代，這一切開始產生變化。奧古斯特・羅丹製作的雕塑展示了真實的人如何移動，而不是複製古典希臘和羅馬藝術的優雅姿勢。許多評論家認為如此真實是不合適的。

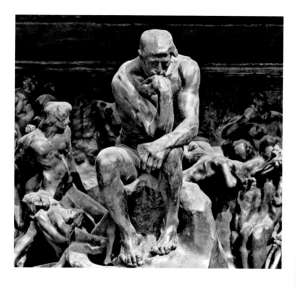

羅丹花了三十七年的時間創作《地獄之門》，直到他去世為止。作品的靈感來自十四世紀但丁（Dante Alighieri）的經典之作《神曲》的〈地獄〉篇，講述了他想像中的地獄之旅。你可以看到但丁坐在門的上方。這個塑像成為羅丹最著名的雕塑《沉思者》的原型，後來《沉思者》還置於他的墳墓旁邊。

《地獄之門》局部，奧古斯特・羅丹，一八八〇－一九一七年

印象派

印象派是一場關注尋找表現世界的新方式的藝術運動。藝術家開始在戶外而不是在工作室裡創作，試圖更忠實地捕捉大自然中的光線和色彩。由於光線效果變化如此之快，他們必須快速繪畫，從而產生快速、鬆散的筆觸。他們的風格起初受到嘲笑，但卻讓人們對藝術的看法發生了重大變化。

第一次展出時，許多參觀者並不喜歡這幅畫鬆散的筆觸和模糊的輪廓。有人用它的標題《印象》來取笑莫內和他的朋友，稱他們為「印象派畫家」。儘管這個稱呼一開始是出自諷刺，但畫家開始自豪地稱自己為印象派畫家。

《印象，日出》，克勞德・莫內，一八七二年

一群被稱為印象派的新畫家對寫實主義有自己的想法。印象派畫家並不是試圖描繪出人和物體的精確圖像，而是想要捕捉光線和顏色在我們眼前變化的方式。當沙龍不想展示他們的新繪畫風格作品時，克勞德·莫內、艾德加·竇加、皮耶·奧古斯特·雷諾瓦等人於一八七四年開始自己的展覽。女性在這場新運動中發揮了重要作用，不僅作為畫家，而且作為時尚引領者，瑪麗·卡薩特甚至將印象派傳播到美國。關於美的觀念開始迅速改變。一八八九年，當工程師古斯塔夫·艾菲爾（Gustave Eiffel）為世界博覽會打造了巨大的鐵製紀念碑時，許多巴黎人認為它很醜陋。但不久之後，它就成為這座城市的榮耀象徵。

瑪麗·卡薩特是美國畫家，長居巴黎。當時少有女性會獨自坐在咖啡館裡，遑論成為職業藝術家了。卡薩特喜歡義大利文藝復興時期的作品和日本的版畫，啟發她運用明亮的色彩和圖案。與她同時代許多男性藝術家不同的地方在於，她聚焦於婦女和兒童，表現出他們在自己家中悠然自得的模樣。
《藍色扶手椅上的小女孩》，瑪麗·卡薩特，一八七八年

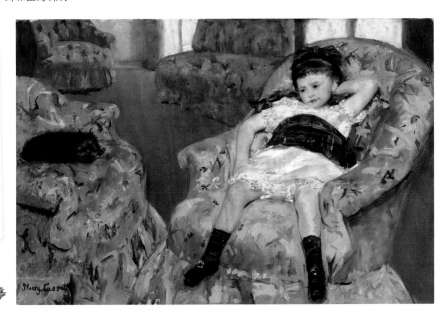

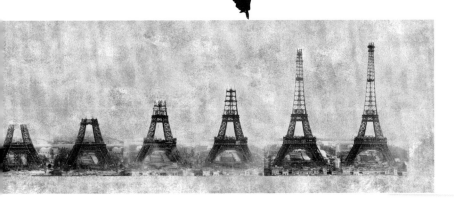

在一九三〇年紐約克萊斯勒大廈建成之前，艾菲爾鐵塔一直是世界上最高的人造建築。它原本預估只能聳立二十年，但卓越的工程設計使它得以長久存在。在寒冷的天氣裡它可以收縮十五公分，在強風中晃動達數公分差，但仍然堅定地聳立著。
興建中的艾菲爾鐵塔，古斯塔夫·艾菲爾，一八八八年

維也納　一九〇〇年

值得一看的地方

在二十世紀初，如果一個人想成名，維也納就是最佳地點。維也納是奧匈帝國的主要城市，吸引藝術家、音樂家、作家、哲學家和革命家齊聚於此。來自歐洲各地的知識分子在咖啡館裡流連、閱讀報紙、大口吃果餡捲餅、啜飲這座城市的特製咖啡，上面還要滿滿的鮮奶油。空氣中瀰漫著新的想法。西奧多・赫茨爾（Theodor Herzl）正在為猶太人的家園制定計劃。西格蒙德・佛洛伊德（Sigmund Freud）正在發展新的心理學方法（精神分析學），透過夢、笑話甚至口誤來揭示人們的慾望。同時，新一代藝術家和思想家在維也納茁壯，其中包括後來成為二十世紀最偉大哲學家之一的路德維希・維根斯坦（Ludwig Wittgenstein）。

分離派展覽館（The Secession Building）不僅提供了展覽場所，也成為分離派運動的象徵。入口上方寫著金色的座右銘：「每個時代都有它的藝術，每一種藝術都有其自由。」路德維希的父親卡爾・維根斯坦是這座豪華建築的金主。

分離派展覽館，約瑟夫・馬里亞・奧爾布里奇（Joseph Maria Olbrich），一八九八年

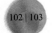

這座城市以與現代巴黎類似的方式重新設計。拆除了中世紀的城牆，取而代之的是環城大道——這是一條環繞內城的宏偉大道——也開發了新的鐵路系統，將為維也納服務一個世紀。但在這座城市所有輝煌成就背後，卻有奧匈帝國衰落的跡象。哈布斯堡家族犯下了一連串重大的政治錯誤。這些錯誤將在第一次世界大戰中再次困擾他們，曾經偉大的帝國將分崩離析。

完整的藝術作品

我們通常認為不同的藝術形式各自獨立：劇院是戲劇表演，畫廊是藝術展覽，音樂廳是聆賞音樂。然而，十九世紀晚期的藝術家想要改變這一切。他們尋找結合自己各項才能的方法，希望創造出完整的藝術作品，或在德語中稱為「整體藝術」（Gesamtkunstwerk）。這個概念在維也納特別有吸引力。幾個世紀以來，包括路德維希‧馮‧貝多芬等一些最優秀的古典音樂家都定居在這座城市。一八九〇年代，維也納宮廷歌劇院任命古斯塔夫‧馬勒為總監。馬勒成為當時最具開創性的作曲家，首次將自然的聲音和民間音樂帶入古典音樂之中。音樂為維也納藝術界帶來了巨大的靈感。一八九七年，古斯塔夫‧克林姆等人退出該市的傳統藝

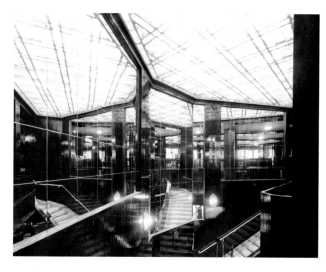

盧斯（Adolf Loos）不喜歡分離主義建築，因為他認為分離主義建築裝飾過於繁複。他說裝飾是一種「罪惡」。然而，他的室內裝潢常常很奢華，強調昂貴的木材和石頭的自然圖案。

邁克爾廣場上的盧斯館，阿道夫‧盧斯，一九〇九－一九一〇年

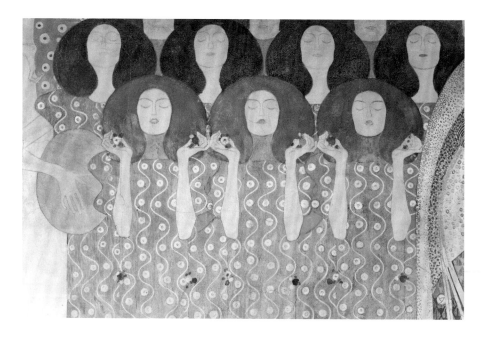

在第十四屆分離派展覽中，克林姆畫了一幅三十多公尺長的壁畫，描繪希臘神話中騎士力抗誘惑和怪物的故事。壁畫以合唱結束，讓觀眾想起貝多芬第九號交響曲中的《歡樂頌》。克林姆的風格特徵在於運用金色顏料和細緻的圖案。

《貝多芬橫飾壁畫》局部，古斯塔夫‧克林姆，一九〇二年

術協會，成立維也納分離派。他們將最受歡迎的展覽獻給貝多芬，以繪畫、雕塑和其他藝術向他致敬。

分離派藝術家的風格非常多樣化。有些人注重象徵意義，有些人則受到自然或日本藝術的啟迪。同時，建築師在古典形式和複雜的裝飾之間變換。時裝設計師也在進行嘗試。艾蜜莉・芙洛格（Emilie Flöge）設計的服裝具有大膽的圖案和舒適合身的版型，能滿足現代女性的需求。在世紀之交，維也納成為「整體藝術」中心。

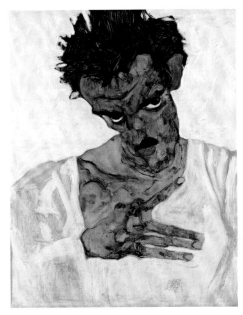

克林姆將年輕畫家席勒納入羽翼之下。儘管席勒早逝，但他仍發展出獨特的個人風格，畫了許多自畫像和裸體畫，通常有長而多節的手指、斑斑點點的皮膚和瘦弱、笨拙的身體。

《低頭的自畫像》，埃貢・席勒，一九一二年

奧托・瓦格納（Otto Wagner）比奧爾布里奇高一個世代，是他和其他分離主義建築師的精神導師。他在自己的家鄉推廣、傳布分離主義風格，包括火車站、銀行、住宅區，以及天主教教堂等建築。

卡爾廣場城市火車站，奧托・瓦格納，一八九八年

莫斯科 一九二〇年

革命文化

　　二十世紀初，幾乎沒有其他國家如俄羅斯一般發生迅速且巨大的變化。數世紀以來，沙皇以絕對的獨裁統治俄羅斯帝國。俄羅斯人民普遍貧窮，享有的權利很少。一九〇五年，一場叛亂迫使沙皇尼古拉二世組成議會，並授予人民憲法。儘管有些變化，但並沒有真正解決國家的問題。第一次世界大戰期間，混亂蔓延。名為布爾什維克的激進團體將這種混亂視為大好機會，並於一九一七年奪得政權。他們的領導人是弗拉基米爾·列寧。

一九二〇年代，莫斯科出現了一些富有創意的建築，包括弗拉基米爾·舒霍夫（Vladimir Shukhov）的無線電塔（左）和康斯坦丁·梅爾尼科夫（Konstantin Melnikov）的工人俱樂部（下）。還有一些建築是已經完成設計，但卻從未實際建造，例如埃爾·利西茨基的水平摩天大樓（最右邊）、弗拉基米爾·塔特林的塔樓、卡齊米爾·馬列維奇（Kazimir Malevich）的立體石膏模型（Arkhitektons）；以及雅科夫·切爾尼霍夫（Yakov Chernikhov）的《幻想》。俄羅斯正從基礎開始改頭換面。

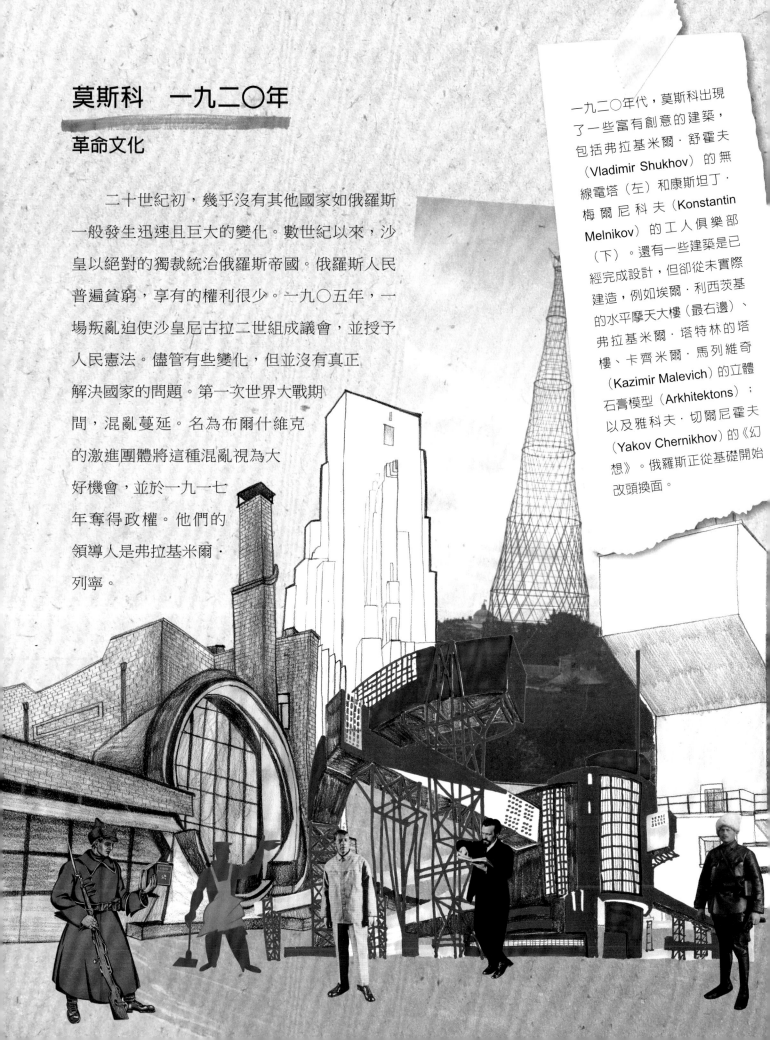

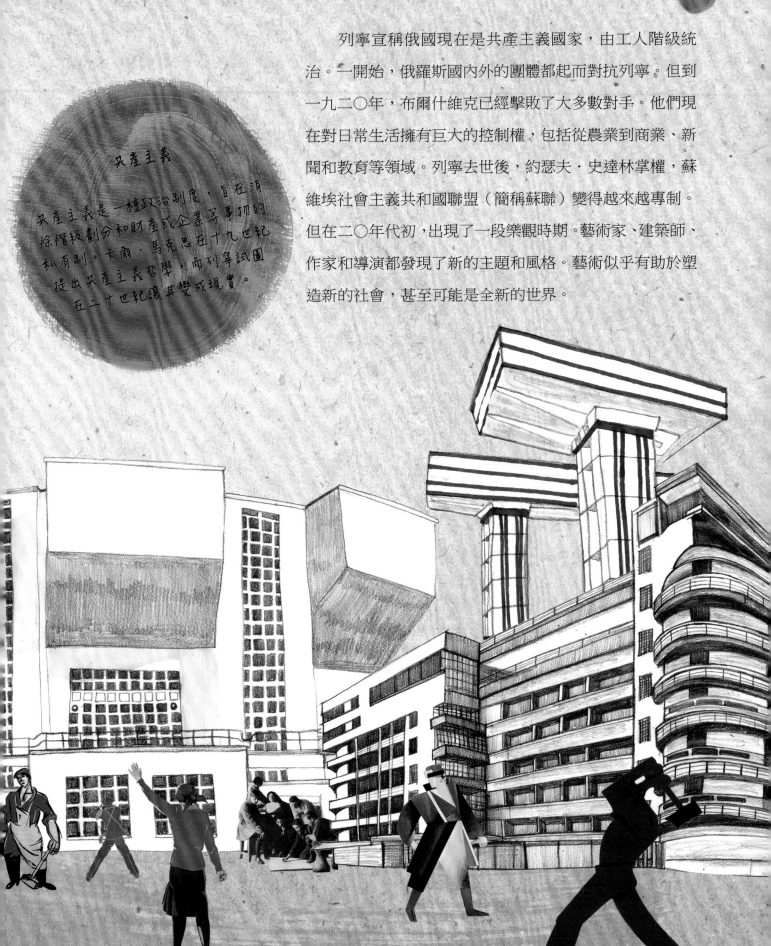

列寧宣稱俄國現在是共產主義國家，由工人階級統治。一開始，俄羅斯國內外的團體都起而對抗列寧。但到一九二〇年，布爾什維克已經擊敗了大多數對手。他們現在對日常生活擁有巨大的控制權，包括從農業到商業、新聞和教育等領域。列寧去世後，約瑟夫・史達林掌權，蘇維埃社會主義共和國聯盟（簡稱蘇聯）變得越來越專制。但在二〇年代初，出現了一段樂觀時期。藝術家、建築師、作家和導演都發現了新的主題和風格。藝術似乎有助於塑造新的社會，甚至可能是全新的世界。

共產主義

共產主義是一種政治制度，旨在消除階級劃分和財產或企業等事物的私有制。卡爾・馬克思在十九世紀提出共產主義哲學，而列寧試圖在二十世紀讓其變成現實。

心的熱度在這裡燃燒

俄羅斯藝術家急於證明他們可以像法國和德國的藝術家一樣大膽。一九一〇年，藝術家在莫斯科組成了「方塊J」（Jack of Diamonds）創意團體。娜塔莉亞·岡察洛娃（Natalia Goncharova）和該團體中的其他女性藝術家一起舉辦展覽。包括詩人安娜·阿赫瑪托娃（Anna Akhmatova）在內，女性在藝術領域中發揮主導作用。藝術家經常結合他們的才能，為巡迴舞蹈團俄羅斯芭蕾舞團設計布景和服裝。在莫斯科藝術劇院，導演康斯坦丁·史坦尼斯拉夫斯基（Konstantin Stanislavski）要求作家、設計師，尤其是演員達到現實主義的新標準。莫斯科國家猶太劇院也蓬勃發展，以意第緒語（大多數俄羅斯猶太人的語言）演出的作

夏卡爾將夢幻般的童話形象結合俄羅斯猶太人生活的童年記憶。夏卡爾年輕時，像許多俄羅斯藝術家一樣前往巴黎。在俄羅斯待了八年後，夏卡爾回到法國。當史達林掌權時，夏卡爾擔心他和他的非傳統藝術在蘇聯將沒有立足之地。

《音樂》，馬克·夏卡爾，一九二〇年

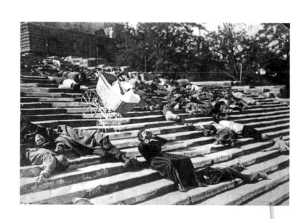

《波坦金戰艦》講述一九〇五年俄羅斯水手起義的故事。影片中，奧德薩市的人們趕去救援，卻在城市台階上被沙皇士兵開槍射殺。愛森斯坦（Sergei Eisenstein）是電影製作大師，他將不同的場景和觀點組合在一起，為觀眾創造出強大的效果。在這一幕中，母親失手鬆開了嬰兒手推車，致使手推車滾下階梯，發生悲劇。

《波坦金戰艦》，謝爾蓋·愛森斯坦導演，一九二五年

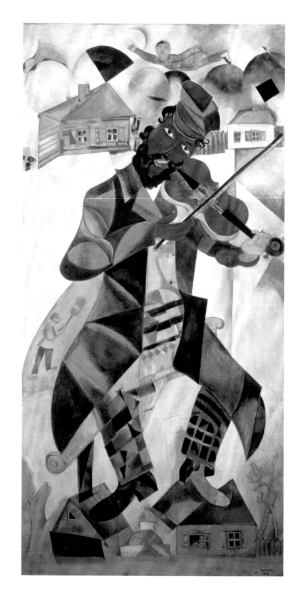

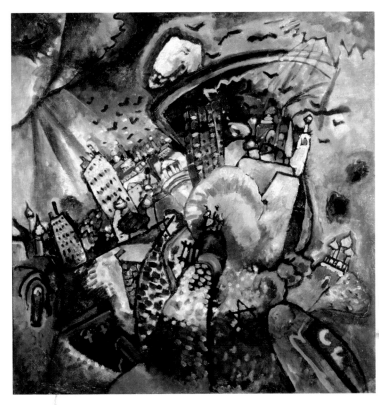

在這幅畫中，可以看到聖瓦西里大教堂著名的洋蔥圓頂，但這張畫焦點在於對莫斯科的感受，而不是它看起來是什麼模樣，康丁斯基寫道：「太陽將整個莫斯科融化成一個點，就像瘋狂的低音號，讓所有的心和所有的靈魂開始顫動。」

《莫斯科一號》，瓦西里・康丁斯基，一九一六年

卡濟米爾・馬列維奇（Kazimir Malevich）希望將繪畫簡化為最基本的形式。他最著名的作品是《黑方塊》（*Black Square*，一九一五年），在這張照片中懸掛在角落上方的那幅。在角落裡掛上一幅畫，此舉令人震驚，因為這是俄羅斯東正教家庭中為最神聖的宗教畫（即聖像）保留的地方。馬列維奇為共產主義時代創造了新的偶像

0.10：未來主義最終展，彼得格勒（現在的聖彼得堡），一九一五年

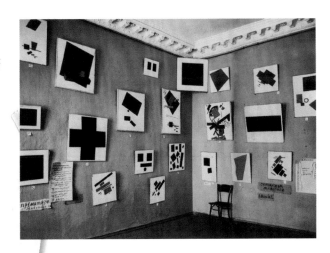

品，還有馬克・夏卡爾（Marc Chagall）夢幻般的壁畫。藝術家也發展出大膽的新圖形設計，包括《波坦金戰艦》（*Battleship Potemkin*，一九二五年）等電影的海報。

　　藝術和建築幾乎密不可分。構成主義（Constructivism）和至上主義（Suprematism）是當時兩種關鍵實驗運動。弗拉基米爾・塔特林（Vladimir Tatlin）在他的構成主義雕塑中使用了工業材料，卡濟米爾・馬列維奇在他的至上主義繪畫中使用簡單的幾何形式。一開始，蘇聯政府讚揚這些具有開創性的藝術家，但沒過多久，實驗和質疑就被視為實現共產主義的干擾。

墨西哥城　一九三〇年

鷹蛇之城

　　一則古老的預言諭知，阿茲特克人（或稱墨西加人）應該建造一座城市，他們會在命定的地方看見一隻鷹停歇於仙人掌上，嘴裡叼著一條蛇。後來，這個地方成為宏偉的特諾奇提特蘭城（Tenochtitlan）。十六世紀西班牙人入侵時，他們摧毀了特諾奇提特蘭，並在廢墟上建立墨西哥城。墨西哥城在十九世紀成為新獨立的墨西哥的首都。現在，鷹和蛇盤據在墨西哥國旗的中央，傲然地回顧著這座城市的起源。

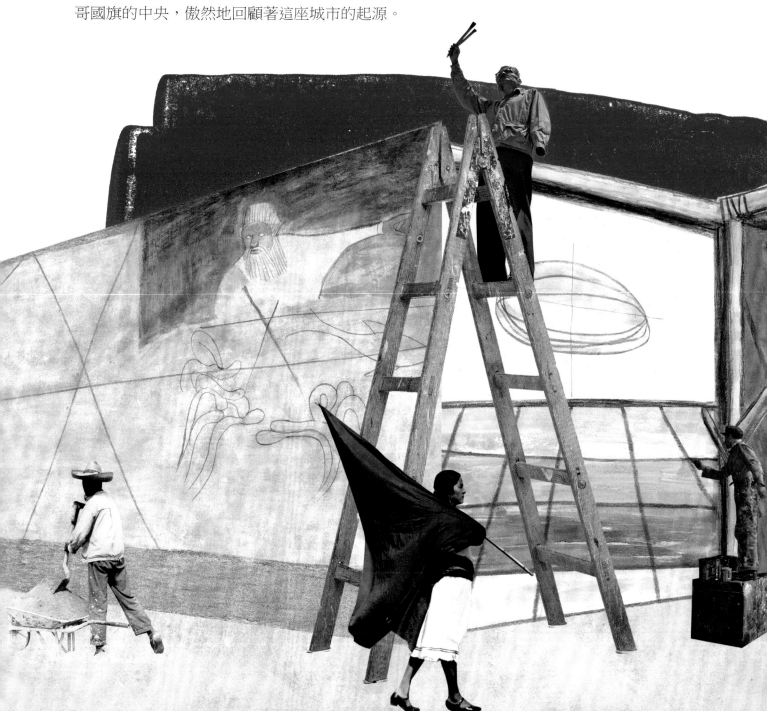

二十世紀初，墨西哥由波菲里奧・迪亞斯（Porfirio Díaz）領導。他為國家帶來了進步，但主要的受益者是上層階級。到了一九一〇年，許多墨西哥人覺得無法再繼續忍受迪亞斯，於是展開漫長的革命。諸多革命團體有不同的目標和理念，從無政府主義到共產主義等，所以即使在擊敗迪亞斯之後，部分團體仍然繼續爭鬥不休。一九一七年，墨西哥重新修改憲法，納入公共教育、工人權利和有利於農民的土地改革，衝突才逐漸減少。到一九三〇年代，現代墨西哥已初具規模。

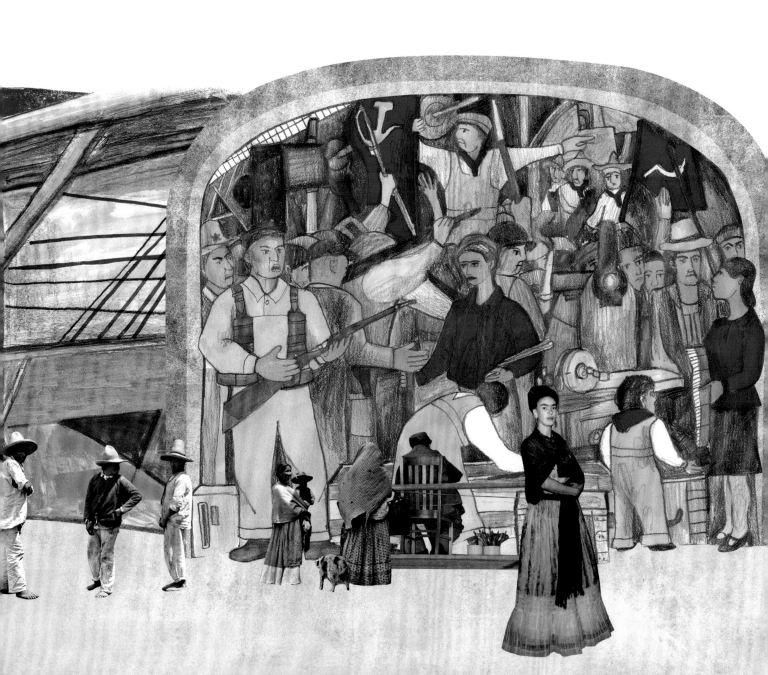

藝術革命

隨著墨西哥革命的結束，這個國家試圖尋找能表達和傳播觀念的方法。藝術成為強大的資源。墨西哥極優秀的一些藝術家曾去巴黎，向畢卡索和其他現代大師學習，他們將最新的藝術趨勢與激進的政治思想結合起來，特別是來自莫斯科的共產主義。壁畫則是他們傳達這些理念的完美方式。何塞·克萊門特·奧羅斯科（José Clemente Orozco）、迪亞哥·里維拉（Diego Rivera）和大衛·阿爾法羅·西凱羅斯（David Alfaro Siqueiros）等藝術家為墨西哥城及其他地區的公共建築創作了大量畫作。為了獲取靈感，他們經常取法墨西哥的往昔，包括阿茲特克人等原住民的藝術。他們的作品不僅在墨西哥很有影響力，而且還擴及其他國家。紐約的藝術家尤其欣賞墨西哥壁畫的規模、動態和象徵意義。

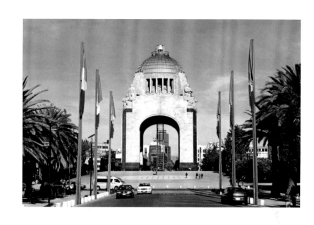

這座建築是迪亞斯統治時期開始建造，他希望將它打造成制定法律的宮殿。革命後，政府決定將其改為革命紀念碑。龐丘·維拉（Pancho Villa）等著名革命家的遺骸都埋在此處。
革命紀念碑，一九三八年

一九三二年，芙烈達·卡蘿（Frida Kahlo）與丈夫迪亞哥·里維拉住在底特律，里維拉在底特律創作一幅壁畫。卡蘿卻悶悶不樂，並且很想念墨西哥。卡蘿將美國描繪成充滿污染和工業技術的地方，而墨西哥則是根植於自然和文化。墨西哥一側的廢墟讓人想起我們先前探索過的特奧蒂瓦坎。
《墨西哥和美國邊境線的自畫像》，芙烈達·卡蘿，一九三二年

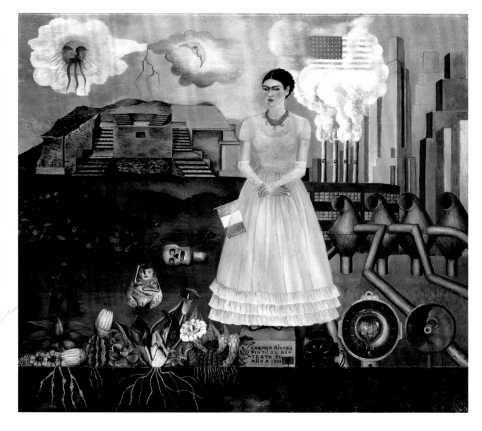

對迪亞哥‧里維拉和芙烈達‧卡蘿來說,這是棟完美住宅。夫妻倆經常吵架,在這裡他們有獨立的空間,以天橋連接起來。這棟房子結合了尖端的國際設計和明亮的墨西哥色彩。奧戈爾曼(Juan O'Gorman)後來也設計了墨西哥城的大學圖書館,正面有巨大的特諾奇提特蘭馬賽克圖案。

迪亞哥‧里維拉和芙烈達‧卡蘿的家,胡安‧奧戈爾曼,一九三二年

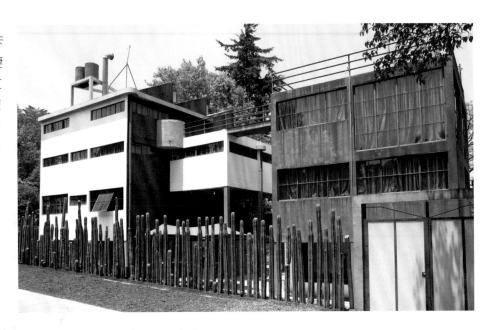

國家宮中,迪亞哥‧里維拉創作的壁畫,中央是一隻叼著蛇的鷹,它是古代特諾奇提特蘭和現代墨西哥城的象徵。壁畫中有許多可識別的人物,包括里維拉的妻子芙烈達‧卡蘿。

《墨西哥歷史》,迪亞哥‧里維拉,約一九三〇年

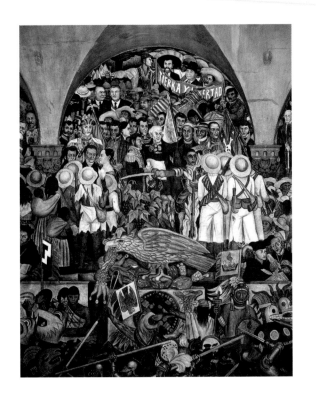

並非所有一九三〇年代的墨西哥藝術家都想創作巨大的、帶有政治色彩的藝術作品。例如,芙烈達‧卡蘿畫的小型作品,聚焦在探討自己內心的衝突,而不是國家的鬥爭。然而,卡蘿也以她自己的方式傳播了墨西哥文化。她常在錫上作畫,呼應天主教民間藝術,或加入原住民生育人偶的圖像。無論他們創作的是大型還是小型作品,無論是公共藝術還是私人藝術,這段時期的墨西哥藝術家都相信,他們的藝術能真正體現現代的唯一方法,就是完全擁抱他們的過去。

紐約　一九五〇年

酷派誕生

一九五〇年，爵士音樂家邁爾斯·戴維斯（Miles Davis）錄製了一張著名專輯《酷派誕生》（*Birth of the Cool*）。「酷」是特定的爵士樂風格術語，但它也是描述紐約市氛圍的完美概念。到一九五〇年代，紐約不僅是世界上最大的城市，也是最充滿創意、吸引全球藝術家的城市之一。在巴黎、維也納等歐洲城市，現代藝術家聚集在咖啡館；在紐約，藝術家則在格林威治村和柏威里

（Bowery）街道上煙霧瀰漫的酒吧和爵士俱樂部聚會。

這些地區現在是曼哈頓某些最昂貴的餐廳和豪華寓所的所在地。然而，在一九五〇年代，卻是貧窮藝術家的天堂，他們只需花上幾美元，就能在城市的創意中心生活和工作。這是每一種藝術形式都不斷實驗的時代，音樂家、作家和藝術家相遇並互相影響。您可以聽到邁爾斯・戴維斯和迪吉・葛拉斯彼（Dizzy Gillespie）等爵士樂巨匠用小號哀訴，聆聽艾倫・金斯堡（Allen Ginsberg）誦讀狂野、自由的詩歌，或閱讀傑克・凱魯亞克（Jack Kerouac）從紐約到舊金山的瘋狂公路旅行。空氣中瀰漫著即興創作的氣氛。

城市中的抽象

在第二次世界大戰之前，歐洲可以宣稱他們有最偉大的現代藝術家，從保羅·塞尚到巴勃羅·畢卡索。美國人急於證明自己也能夠發展出獨特的風格。在一九五〇年代，紐約的藝術家開始創作大量繪畫，以符應這座世界上最大的城市。藝術家並不直接描繪周遭的世界，他們感興趣的是以抽象的圖像來表現想法和情感。所以，有時候他們會用單一的顏色來仔細繪

抽象表現主義

波洛克的凌亂水滴看起來並不像紐曼的精準慎重測量的拉鍊，或是佛蘭肯瑟勒（Helen Frankenthaler）光芒四射的色彩沉。抽象表現主義藝術家都相信顏色和形狀可以自行發聲，創造有力的體驗，而無需描繪具象、可識別的人物、地點或事物。

有些人稱波洛克（Jackson Pollock）為「滴灑手傑克」（Jack the Dripper）。波洛克不使用畫架，而是將畫布放在地板上，這樣他就可以在畫布周圍跳動，從不同的方向揮灑顏料。如果仔細觀察波洛克的畫作，就可以追溯他的足跡，有時甚至可以看到他的腳印。

傑克遜·波洛克正在創作一幅畫

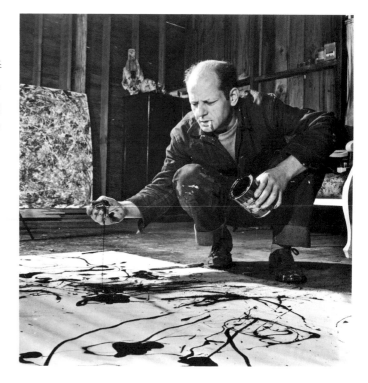

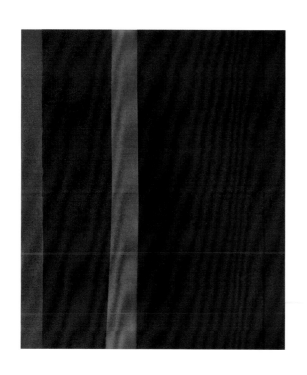

與波洛克不同，巴尼特·紐曼（Barnett Newman）創作的抽象畫是有序且精確的。從一九四八年到一九七〇年去世時為止，他在每一幅畫中都畫了垂直線條，他稱為「拉鍊」。紐曼希望「拉鍊」能將觀眾拉近他的畫作，這樣當他們觀看這些作品時，就會感覺自己環繞在色彩之中。

亞當，巴尼特·紐曼，一九五一一一九五二年

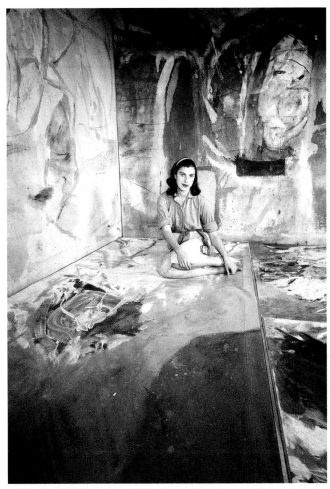

女性是紐約創意生活的中心。海倫‧佛蘭肯瑟勒開創了新的繪畫技術，將稀釋的顏料直接倒在畫布上並讓其滲透。讓人感覺彷彿可以在她畫作的深藍色中游泳。

海倫‧佛蘭肯瑟勒在工作室，《生活》雜誌，一九五七年

在充滿摩天大樓的城市中——包括迷人的克萊斯勒大廈和強大的帝國大廈——萊特選擇設計一座像漏斗一樣，從地面向上盤旋的建築。遊客搭乘自動扶梯到達最上方的圓頂，一邊沿著環繞建築物內部的長坡道漫步而下，一邊觀賞藝術品。

古根漢美術館，法蘭克‧洛伊‧萊特，一九五九年開放

製色塊，而有時候則會以恣意揮灑的動作來塗抹顏料，讓它以變幻莫測的方式滴落在畫布上。

新藝術需要新的建築。與一間間長方形房間相連的傳統畫廊不同，法蘭克‧洛伊‧萊特（Frank Lloyd Wright）設計的古根漢美術館，讓遊客可以沿著螺旋路徑從特別的角度觀看藝術品。就像紐約許多偉大的音樂家、作家和藝術家一樣，萊特問自己一個最重要的問題：如何跳脫框架來思考？

舊金山 一九六〇年

自由，寶貝！

一九六四年，巴布・狄倫（Bob Dylan）唱道：「時代正在改變。」美國各地都在發生重大變化，其中尤以加州灣區最為明顯。嬉皮紛紛湧入舊金山的海特－艾許伯里（Haight-Ashbury）區，尋找更自由、更開放的生活方式。他們成群結隊地住在破舊的大房子裡，盡量不使用金錢。他們設立了免費診所和免費商店來滿足人們的需求。附近的卡斯楚（Castro）街區，在哈維・米爾克（Harvey Milk）等人權活動家的領導下，同性戀者爭取平權。在灣區對岸的奧克蘭，黑豹黨為美國黑人而奮

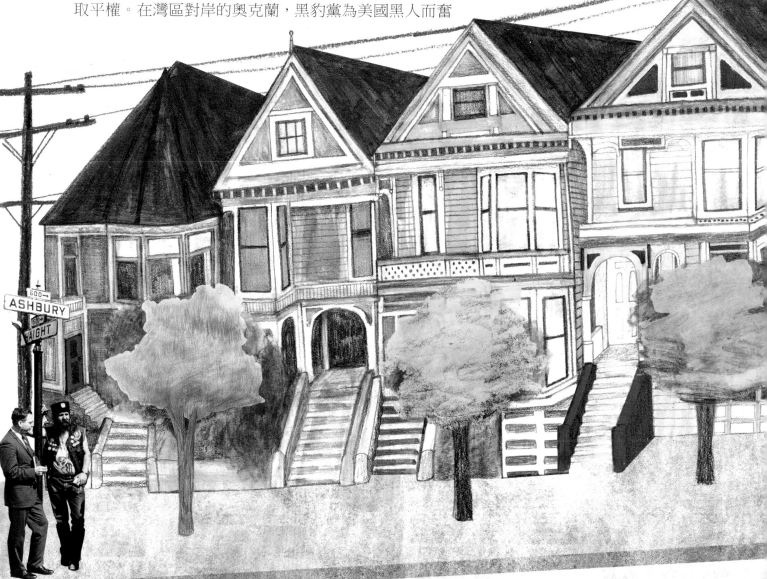

行動主義（ACTIVISM）

行動主義者（ACTIVISTS）是為社會積極變革而努力的人。非暴力抗爭可以成為強大的政治工具。一九六〇年代，馬丁・路德・金恩博士發起非暴力抗爭活動，為有色人種建立平等權利。這段時期的抗議活動一直持續到一九七〇年代，至今仍激勵許多行動主義者。

門，爭取警察和房東對黑人的公平對待。在灣區，則有美洲原住民抗議者占領了惡魔島的一座舊監獄，引起大眾對他們的祖先被偷走了土地的關注。

學生在許多這類運動中發揮了重要作用。在加州大學柏克萊分校，他們占領建築物，作為言論自由運動的一部分。為了抗議越南戰爭，學生在校園裡舉行一場大型「反戰座談」（teach-in），解釋為什麼美國軍隊應該離開越南，並停止強迫年輕人參戰。座談會期間，超過三萬人來到大學聆聽講座、抗議和反戰歌曲。全國各地的年輕人都開始關注來自舊金山的和平與愛的訊息。

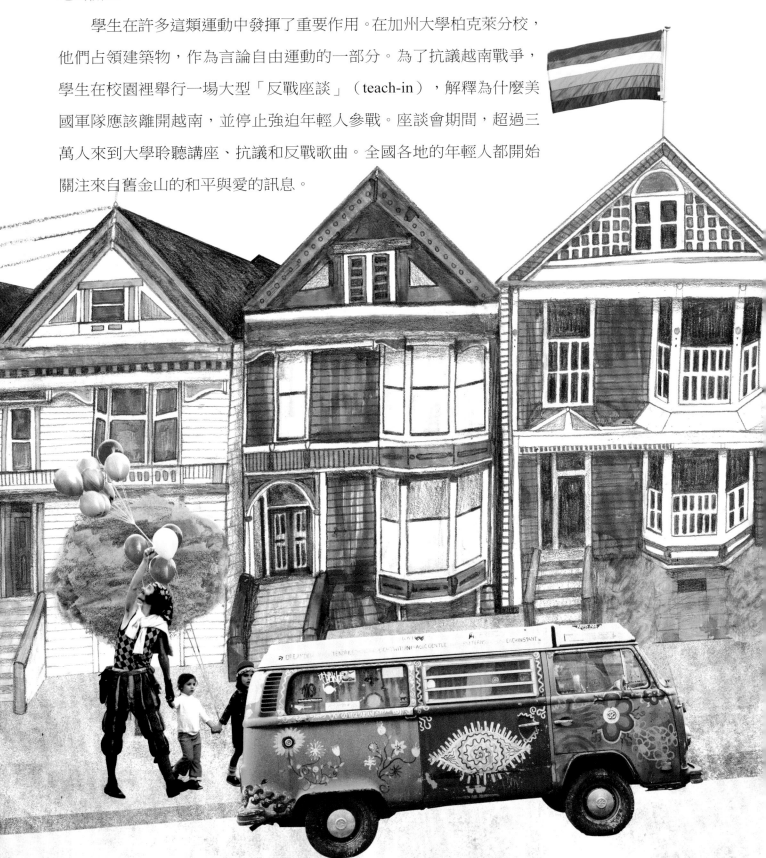

愛之夏

　　如果你這個時候要去舊金山，歌手史考特·麥肯齊有一些建議：「記得在頭髮上別一些花。」全國各地的「花之子」（Flower children，嬉皮的自稱）聽到了他的號召，成千上萬的人搭便車前往加州。一九六七年一月，藝術家和音樂家在金門公園舉辦了一場「Human Be-In」活動，當地搖滾樂團傑佛森飛船合唱團（Jefferson Airplane）和死之華（Grateful Dead）登台演出。在六月舉行的傳奇蒙特利流行音樂節上，珍妮絲·賈普林（Janis Joplin）演唱了藍調音樂，吉米·罕醉克斯（Jimi Hendrix）在舞台上彈奏吉他，然後點火燒了它。狂野的「愛之夏」開始了。

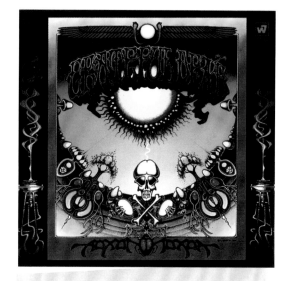

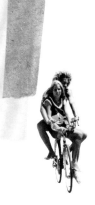

里克·格里芬（Rick Griffin）為死之華、門（The Doors）和吉米·罕醉克斯等重要樂團和音樂家設計海報和專輯封面。他的職業生涯始於繪製加州衝浪者的漫畫，後來為在舊金山創辦的《滾石》雜誌設計了著名的標誌。
《Aoxomoxoa》，死之華專輯封面，里克·格里芬，一九六九年

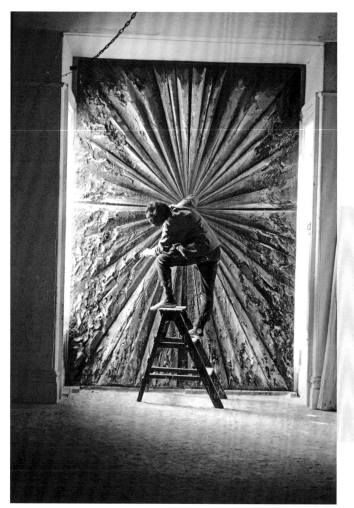

傑伊·德菲奧（Jay DeFeo）在舊金山的公寓花了八年時間創作這幅畫。她用了非常多的油漆，重達一噸。當她再也無法負擔這間公寓而不得不搬出去時，德菲奧能帶走這幅畫的唯一方法，就是截掉這部分牆。
《玫瑰》，傑伊·德菲奧，一九五八－一九六六年

傑西（Jess）只使用名字，他和他的伴侶、詩人羅伯特·鄧肯（Robert Duncan）住在舊金山的教會區。這是他們家中一幅以鄧肯為主角的畫作，他們家成為舊金山文藝復興時期詩人的重要聚集地。
《The Enamord Mage》，傑西，一九六五年

羅伯特·克拉姆開始畫賀卡。剛開始，他的漫畫乏人問津。在他職業生涯的早期，他用手推車銷售他的漫畫。後來，他創辦了自己的雜誌《Weirdo》。
自然先生明信片，羅伯特·克拉姆，一九六七年

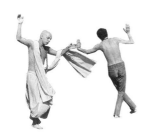

　　獨特的「舊金山之聲」（San Francisco Sound）也有自己的意象。里克·格里芬為專輯創作了令人費解的設計，其中包含奇怪的隱藏符號和明亮的萬花筒色彩。漫畫家羅伯特·克拉姆（Robert Crumb）成為新的地下「漫畫」（comix）運動的領導者。與傳統漫畫不同，漫畫是為成年人創作的。克拉姆知道如何同時讚揚和取笑嬉皮文化。他透過「自然先生」（Mr. Natural）這樣的人物來做到這一點，自然先生四處走動，提出愚蠢的建議。其他藝術家嘗試了新技術。傑西小心翼翼地運用單色的小而輕的斑點，而傑伊·德菲奧則將畫作變得又大又重，感覺就像雕塑。像他們的音樂家朋友一樣，藝術家開始一次「漫長而奇怪的旅行」，一路上打破各種規則。

柏林　一九九〇年

分裂的城市

　　一九六一年，夜深人靜時，柏林圍牆的興建工程開始了。一開始，東柏林和西柏林之間只有防風磚和鐵絲網分隔開來——有些人甚至可以跨越——但很快地圍牆就改由混凝土搭建。士兵們被告知要射殺任何逃往西柏林的人，但人們仍然嘗試使用熱氣球甚至挖隧道等各種方式離開。東德共產黨領導人表示，建造隔離圍牆是為了抵禦敵人，但事實卻是為了把人民關在裡面。東柏林透過祕密警察部隊「史塔西」（Stasi，國家安全部）嚴格控制人民的日常生活。對許多人來說，西柏林——民主西德的一部分——是一座自由的小島。雖然近在咫尺，但幾乎不可能到達。

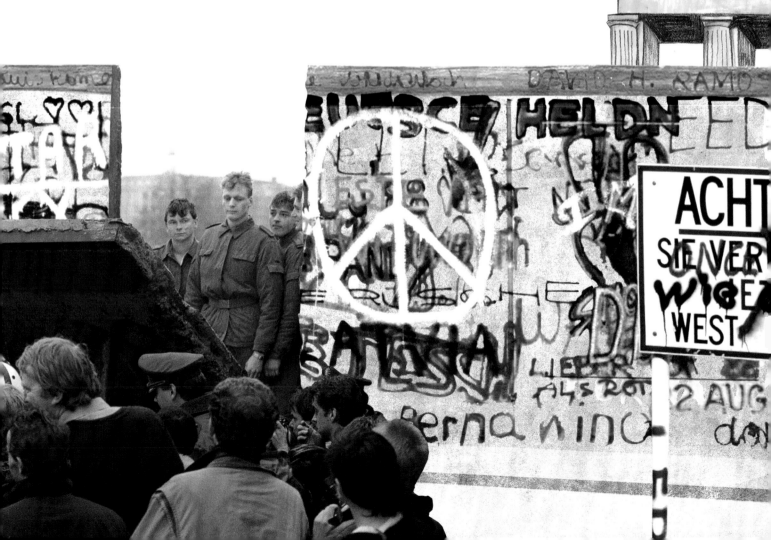

當圍牆最終倒塌時，卻是偶發的意外。一九八九年一場記者會上，有名東德官員宣布取消旅行限制的錯誤訊息。隨著消息傳開，東柏林人湧向過境檢查站。警衛沒有開槍，突然間，人們可以自由進入西柏林。共產黨政府很快就瓦解了。一九九○年，德國自二戰戰敗後分裂以來首次實現統一。雖然統一期間並非一切都一帆風順，但德國向世界證明，人比牆更強大。

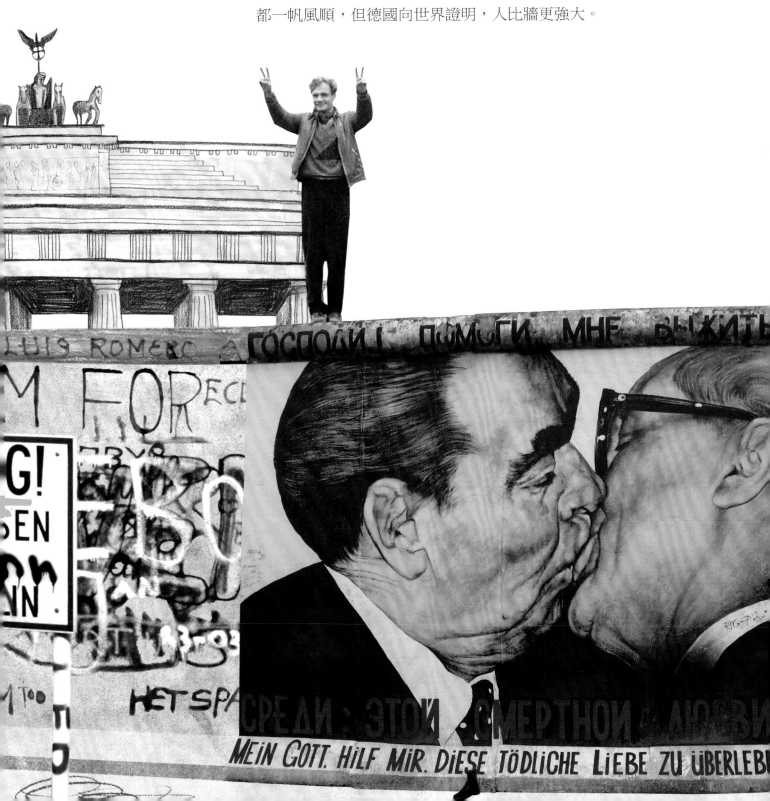

昔日的幽靈

東德和西德的統一並不容易，而柏林的困難尤其明顯。即使沒有柏林圍牆將雙方隔開，東柏林人和西柏林人也意識到，相隔幾十年之後，他們已經變得非常不一樣。除了西柏林人比東柏林人更富有之外，雙方的目標和期望也不同。東西雙方不僅必須共同平衡經濟、重新規劃城市並通過新的法律，還必須重新思考身為德國人的意義是什麼。藝術家和建築師在這個過程中發揮了重要的作用。柏林圍牆倒塌後，藝術家們在殘餘的混凝土上繪製了將近一英里的創作，後來稱為東邊畫廊（East Side Gallery）。整個城市中，抗議塗鴉如雨後春筍般湧現，而不僅僅只在柏林圍牆上，對許多柏林人來說，這仍然是自由的象徵。

邊境開放後不久，弗魯貝爾（Dmitri Vrubel）在柏林圍牆上畫了著名的壁畫，描繪一九七九年蘇聯前總書記列昂尼德·布里茲涅夫（Leonid Brezhnev）和東德領導人埃里希·何內克（Erich Honecker）之間的擁吻。這幅畫嘲諷兩個共產主義國家之間的親密關係，用「愛」的形象掩蓋了恐懼和仇恨的象徵。
我的上帝，請助我在這致命的愛中存活，德米特里·弗魯貝爾，一九九〇年

德國國會大廈建於德意志帝國時期，有複雜的歷史。一九三三年它損壞後，阿道夫·希特勒以此為藉口，逕行全權掌控。東德和西德統一後，藝術家克里斯托和珍妮－克勞德（Christo and Jeanne-Claude）用總面積超過三十萬平方公尺的銀色織物包裹起這座建築，當這座建築被蒙起來，讓人們思考它應該代表什麼。現在則是德國議會所在地。
包裹的德國國會大廈，克里斯托和珍妮－克勞德，一九七一－一九九五年

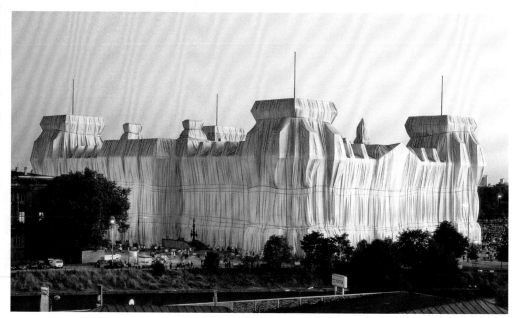

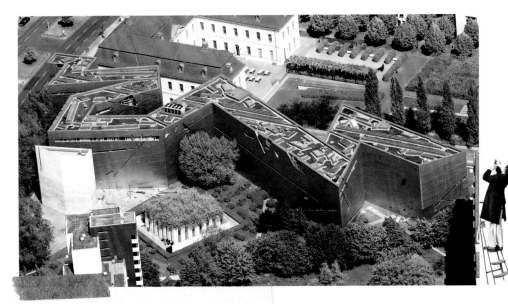

建築師丹尼爾·李伯斯金（Daniel Libeskind）說：「我的設計可能顯得未來主義，甚至令人覺得煩躁，因為記憶必須以非常極端的方式來召喚才行。」他為猶太博物館所做的設計很奇特，甚至在某些部分充滿了空隙。它迫使我們思考因為在大屠殺期間被殺害的柏林猶太人都缺席了。

猶太博物館，柏林，丹尼爾·李伯斯金，一九九九年

安塞姆·基弗出生於二戰末期的德國，他記得在炸彈造成的廢墟中玩耍的情景。他的藝術作品質疑如何同時重建和記憶。一九八九年，當德國歷史翻開新的一頁時，基弗回顧了過去。他的「天使」是一架破舊的飛機，金屬製成的書重壓在機翼之上。

《歷史天使》（Angel of History），安塞姆·基弗，一九八九年

一些藝術家如安塞姆·基弗（Anselm Kiefer）等人，開始進一步追溯德國歷史的黑暗面，試圖處理納粹主義和共產主義的罪惡。建築師意識到需要新型態的博物館和紀念碑來紀念大屠殺，在這場大屠殺中納粹殺害了六百萬猶太人和其他許多受迫害的族群成員。德國承認面對過去是多麼重要，即使過去令人痛苦。

首爾　二〇〇〇年

虎城

　　二十世紀初，朝鮮受日本控制。第二次世界大戰日本戰敗後，蘇聯迅速出手控制北方，而美國則支援南方。一九五〇－一九五三年，雙方在韓戰中交戰。從那時起，北韓就一直處於殘酷的獨裁統治之下。韓國必須克服自身的挑戰，包括數十年的軍事統治。經濟學家稱韓國為「老虎」，這個詞指的是其快速、甚至猛烈的經濟成長。考慮到該國複雜的歷史，這種轉變尤其令人印象深刻。

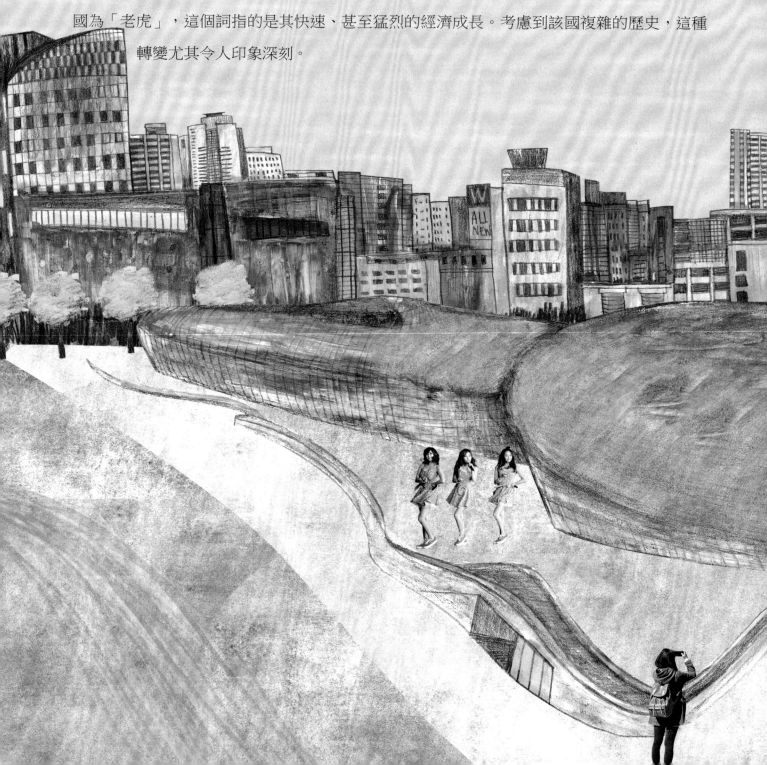

　　一九八八年夏季奧運在首爾舉辦，被視為韓國首次登上國際舞台，展現出新民主主義以及經濟和文化的發展。從那時起，即使在全球經濟衰退期間，首爾仍持續成長。這座首都尤其以尖端技術聞名於世，時速超過三百公里的高速列車將首爾與全國其他地區連接起來。該城市還擁有世界上最快的網路存取。對創新的熱情也表現在首爾的新區域之一：數位媒體城。這個地區曾經是巨大的垃圾掩埋場，現在已經變成了高科技商業中心，甚至還利用廢棄的垃圾來發電！

韓流

首爾是韓國一些大企業的所在地，其中包括全球最大的手機製造商三星。韓國的企業已廣泛獲得全球的認可，發展出自己的品牌。韓國流行音樂在鄰近的中國和日本很火紅，在全球也越來越受歡迎。韓國流行歌手以朗朗上口的韓語和英語歌詞以及充滿特色的舞蹈動作和視覺效果表演而聞名。PSY 的熱門單曲〈江南 Style〉以首爾的一個富裕地區命名，在 YouTube 上的點擊量已達數十億次。韓國影劇也吸引了全世界的粉絲，有時甚至會為了滿足粉絲的要求而編寫劇集。從微型數位設備到大型建築項目，韓國因其創意設計而享有盛譽。有些設計頗受讚譽，例如漂浮在漢江上的人造三光島。其他則有引發爭論的建築作品，例如首爾新市政廳，它像閃閃發光的海浪一樣隱現於舊大廳之上。

李知盈（JeeYoung Lee）的作品看起來像是在 Photoshop 中製作的，但實際上它們都是她在首爾的小工作室裡手工製作出來的。她想像只有在夢裡才可能出現的廣闊空間。遊戲玩家認為最好的虛擬實境存在於我們的想像中，而不是在電玩遊戲中。
遊戲玩家李知盈，二〇一一年

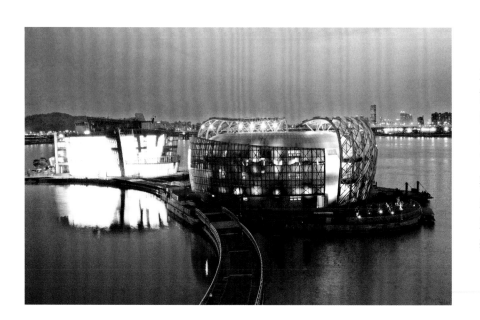

三光島形成了大型文化複合體，設有花園、電影院和展覽空間。這三棟建築展現了植物生長的不同階段：種子、花苞和花朵。到了夜晚，燈光亮起照亮這些建築，附近半坡橋上的月光彩虹噴泉也是如此。
三光島，Haeahn Architecture 事務所，二〇一一年

該雕塑中的兩棟房屋是由透明織物製成的真人大小的模型。這座小型建築是藝術家在首爾長大的家。它懸掛在較大的房子內，而這是徐道獲在美國的第一個家。藝術家展現出生活在不同文化之間的感受。

Home within Home within Home within Home within Home，徐道獲，二〇一三年

開創性並不一定意味著使用最新技術。藝術家徐道獲（Do Ho Suh）、李知盈和崔正紋（Jeongmoon Choi）創作的藝術品可能看起來像是由電腦生成，但它們都是精心手工製作的。隨著韓國社會的快速變化，許多藝術家正在尋找新方式來連結過去的技術和傳統。

這些線條看起來可能是像雷射光束或出自電腦模擬，然而它們是由彩色線條製成，並且以紫外線照射。崔正紋對我們如何劃定界線感興趣。她說：「一項最壯觀的提案計劃，可能是在朝鮮和韓國之間的邊境設立裝置藝術。」

《視線之外》，崔正紋，二〇〇九年

里約熱內盧　二〇二〇年

展望未來

　　里約熱內盧是世界上許多知名的城市之一。舒格洛夫山（Sugarloaf Mountain）從海灣中拔地而起，迎接遊客，基督救世主（Christ the Redeemer）雕像在科爾科瓦多山（Mount Corcovado）上俯瞰整座城市。但這些景象並沒有反映出里約的複雜性。它在十八世紀成為巴西的首都，當時巴西還是葡萄牙的殖民地，直到一九六〇年建築師奧斯卡・尼邁耶（Oscar Niemeyer）建造了巴西利亞（Brasilia）新城為止，它一直是巴西的首都。雖然里約熱內盧不再是政治首都，但它仍然是文化中心。文化從未遠離政治，尤其是在巴西。

經過一九七〇年代和一九八〇年代的軍事統治，以及一九九〇年代和二〇〇〇年代的重大政治醜聞，藝術家創造性地呈現了巴西的問題和可能性。一方面，該國擁有巨大的多樣性，擁有土著、非洲和歐洲血統的公民。另一方面，經濟上的差異仍然巨大。例如，在里約熱內盧，貧民窟或棚戶區占據了整片山坡。就像世界上許多地方一樣，里約熱內盧在展望未來時，正在學習如何恰當地慶祝傳統，同時誠實地面對未來的挑戰。

這座博物館看起來就像一艘準備好展望未來的氣墊船。但未來既令人擔憂又令人興奮。博物館讓遊客思考全球暖化、森林大量砍伐以及巴西和世界其他地區面臨的諸多問題。試圖透過使用太陽能和回收海灣的水來盡自己的一份力量。

明日博物館，聖地牙哥・卡拉特拉瓦（Santiago Calatrava），二〇一五年

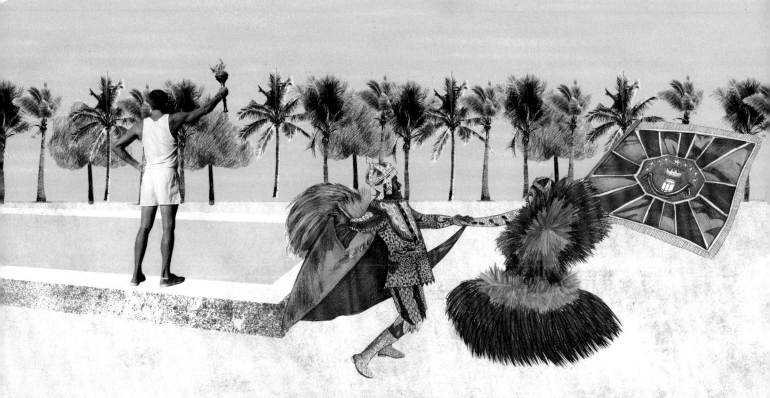

我們都是一體

二〇一六年里約熱內盧舉辦夏季奧運會時，整座城市變成了巨大的舞台，從科帕卡巴納海灘上的排球比賽到山上的自行車比賽，還有瓜納巴拉灣的游泳比賽。但舉辦慶祝活動對里約來說並不是什麼新鮮事。該市每年的主要活動是狂歡節。傳統上，世界各地許多基督徒在進入嚴肅的四旬期（復活節前的時期）之前舉行聚會。里約熱內盧將這些慶祝活動提升到了全新的境界。幾個月來，來自該市不同社區的森巴學校為大型遊行準備了色彩繽紛的服裝、花車和舞蹈。遊行路線穿過由奧斯卡·尼邁耶計的森巴場（Sambadrome），以展示這一奇觀。森巴舞的起源可以追溯到巴西的早期歷史，當時奴隸來自

尼邁耶設計這座橋時已經一百多歲了！這顯示了他一生對探索令人驚奇的曲線的興趣。他寫道：「我對人類創造的直角或直線不感興趣。我被自由流動、性感的曲線所吸引。我在祖國的山脈中發現的曲線……它的河流，也在海洋的波浪中看見。

羅西尼亞野花 (Favela da Rocinha) 的人行天橋，奧斯卡·尼邁耶，二〇一〇年

阿德里安娜·瓦萊喬（Adriana Varejão）在為里約奧運會游泳池製作畫布時，受到了巴西藍色和白色磁磚的啓發，這些磁磚來自殖民時期的葡萄牙。瓦萊喬將破舊、碎裂的和不相稱的瓷磚圖像組合在一起，創造出波浪圖案，暗示著歷史的浪潮衝擊著南美洲的海岸。

水上運動中心，阿德里安娜·瓦萊喬，二〇一六年

非洲。隨著時間的推移，非洲和拉丁美洲的節奏結合起來創造了森巴舞。

從那時起，文化之間的融合就繼續定義著巴西的創造力。Bossa nova 是爵士樂和森巴舞的輕鬆融合，在一九六〇年代，憑藉《來自伊帕內瑪的女孩》等熱門歌曲傳播到世界各地，這是一首關於在里約海灘尋找愛情的歌曲。如今，巴西嘻哈藝術家融合了北美和南美的音樂影響。融合也可以在視覺藝術中找到。埃內斯托·內托（Ernesto Neto）和阿德里亞娜·瓦萊喬等里約藝術家的作品融合了不同的藝術形式和文化。在許多方面，當代巴西的多樣性為我們的藝術之旅畫下了圓滿的句點。就像愛德華多·科布拉的壁畫一樣，我們觀察到來自世界各地的面孔和圖像。最終，這些差異向我們展示了一件事：我們都是一體（We Are All One）。

內托（Ernesto Neto）製作的雕塑不僅吸引人們觀賞，也鼓勵大家動手觸摸，甚至可以聞聞看。他作品中柔軟、懸垂的形狀讓我們想起人體和大自然。他有件雕塑作品的標題——「文化使我們分離，自然使我們聚集」，反映了他對人類的期望。
O Bicho SusPenso na PaisaGem，埃內斯托·內托，二〇一二年

科布拉（Eduardo Kobra）來自以街頭藝術聞名的聖保羅。為了里約奧運，科布拉和他的助手創作了世界上最大的壁畫之一，畫上是來自世界各地的原住民，藝術家說：「我們處於非常混亂的時期，充滿了許多衝突……我希望能展現出每個人都相互連結，我們都是一體。」
《我們都是一體》，愛德華多·科布拉，二〇一六年

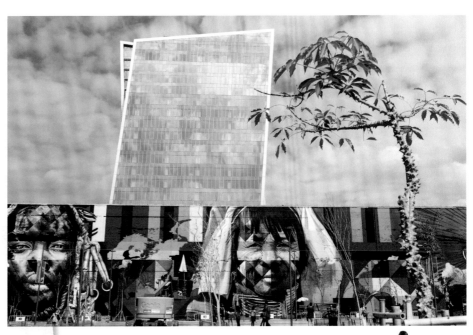

繼續你的旅程

現在你已經開始了你的旅程，下一站你要去哪裡？

發現藝術的最好方法，就是站到它前面，親眼目睹，所以，也許可以來一趟小旅行，去博物館或者藝廊參觀，也可以更加仔細地關注自己周遭的事物，例如紀念碑、漫畫書，甚至是偶然發現的塗鴉。如果你去博物館或者畫廊，不要害羞，請試著提出問題，在館中的助理人員可以告訴你很多關於那件藝術作品的故事，以及它來自於什麼樣的文化背景。藝術作品不只在過去才具有生命力，當我們每次思索或者討論的時候，它們就會再次鮮活起來，特別是我們同時思考並探討的時候。

當你旅行時,隨身帶著鉛筆和素描本,把所見所聞畫下來。在本書中我們提到的許多藝術家也都是因為認真研究比他們更早的其他偉大藝術家而更變得厲害,紐約的抽象表現主義藝術家藉由研究墨西哥城藝術家的壁畫,學會了製作巨幅畫作;文藝復興時期的藝術家研究羅馬雕像;而羅馬雕刻家則是學習古希臘人的創作。每當你拿起鉛筆畫下一幅作品的素描時,就像進入一趟時光旅行,讓自己潛入過去。這趟旅程會讓你得到許多啟發!

名詞解釋

無政府主義（anarchism）
一種政治理念，認為政府並無存在的必要，人們應該自由地合作組織社會。

考古學（archaeology）
藉由檢視人類遺跡與文物來研究歷史。考古學家會修復並檢驗器物，以了解過去的人類生活。

天文學（astronomy）
研究恆星、行星和太空的自然科學。

公元前／公元（BCE/CE）
國際上使用最廣的紀年方式。西方國家使用基督紀年，耶穌誕生的那一年是公元一年，之後各年份以數字加上 CE（Common Era）標示，公元紀年之前則為公元前，以 BCE（Before the Common Era）結尾標示。

拜占庭（Byzantine）
羅馬帝國解體後，西半部滅亡，東半部續存，稱為拜占庭帝國。拜占庭藝術和建築特色在於表現出天堂和神性的象徵。

書法（calligraphy）
具裝飾性的字體，通常用闊嘴筆、鋼筆或毛筆書寫。

殖民主義（colonialism）
一個國家完全或部分控制另一個國家，為了奪取他們的土地和資源的政策。

獨裁者（dictator）
能過完全掌控整個國家，並專斷地執行他或她的想法的人。這種權力通常是以武力取得。

王朝（dynasty）
來自相同家族的數位統治者，長期掌權。

帝國（empire）
由一個人或一個團體統治諸多城邦或小型國家而形成的大國。

第一民族（First Nations people）
加拿大的原住民族群之一，其他原住民還包括梅蒂斯人和因紐特人。

黃金時代（golden age）
出現偉大成就的時代。最富足或繁榮的時期。

哥德式（gothic）
歐洲中世紀的建築風格之一，特徵是有尖拱、肋狀拱頂、怪獸石雕滴水嘴和裝飾圖案。

嬉皮（hippy）
反對傳統價值，崇尚自然生活，努力更接近自然的人。並致力於以他們認為更自然、更貼近自然的方式生活的人。

即興創作（improvisation）
沒有事先計畫或準備，「現場」發揮想像力，進行創作。

原住民（indigenous）
在任何地方或國家中最早的居民，特別用來指稱澳大利亞土著民族、第一民族和美洲原住民。

鐵器時代（Iron Age）
繼青銅器時代之後，人類學會製造和使用鐵製工具的時期。在非洲大部分地區，鐵製工具的使用直接接續在石器之後。

修道院（monastery）
修道士居住和祈禱的所在。

神話（mythology）
在一個文化中，集結了相關的神聖故事的敘事，而用這些故事來解釋發生過的事件和自然。

納粹主義（Nazism）
德國獨裁者阿道夫・希特勒領導的納粹政黨的信仰，宣揚針對猶太人、羅姆人、同性戀和殘疾人士的種族主義和偏見。有成千上百萬人因此信仰而遭受殺害。

方尖碑（obelisk）
一種石柱，底部通常呈正方形或長方形，越往上就越窄。

法老（pharaoh）
古埃及的統治者，類似皇帝或國王。

朝聖（pilgrimage）
特地前往具有特殊意義（通常與宗教或精神有關）地點的旅程。

政治（politics）
關於如何治理人民的決策實踐或研究。

人口（population）
特定地點的居住人數。

肖像（portrait）
個人的畫像或照片。

前拉斐爾派（Pre-Raphaelites）
指一群十九世紀的英國畫家，他們的風格是注重對自然和自然型態的精細描繪，靈感則來自於文藝復興之前的早期義大利藝術。

寫實主義（realism）
「寫實主義」包含多種不同的藝術風格，一般來說，寫實主義藝術家企圖在作品中如實展現他們眼中所見的世界。

經濟衰退（recession）
經濟不景氣和不穩定的時期。

浮雕（relief sculpture）
雕刻的一種，在牆或其他物體的表面刻出圖案，保留背景。圖案會凸出壁面（或其他材料的表面），但仍屬於牆壁的一部分。

文藝復興（Renaissance）

意思是「重生」。義大利文藝復興始於十四世紀，靈感來源是取自古希臘人和古羅馬人的作品。

共和國（republic）
政府的形式之一種，人民投票選出代表他們的官員。

水庫（reservoir）
可以蓄水的湖或大池，有天然形成的，也有人造的水庫。

革命（revolution）
由一群人主導進行改變組織（通常是一個國家或政治體）的重大行動，革命的領導者通常已經無法信任當下的組織運作方式而力圖改變。

儀式（ritual）
按照一套既定程序的行為，以紀念某人或某事；或是使人感到寬慰與安全。通常與宗教有關。

犧牲（sacrifice）
在宗教或精神信仰中，以人或動物的生命來獻祭的行為，通常是儀式的一部分，為了達到目的而捨棄某些具有價值的東西作為代價。

抄寫員（scribe）
記錄者。特別指在印刷術發明之前，負責抄寫手稿或文件的人。

雕塑家（sculptor）
創造立體作品的藝術家。

貿易路線（trade route）
不同國家之間船隻往來的航行路線，也包括商品買賣交易。貿易路線涵蓋的距離廣泛，也是藝術觀念以及必需品的交流方式。

圖像來源

a=above, b=below, l=left, r=right

12l Rainbow Serpent, Jimmy Njiminuma, Arnhem Land. Penny Tweedie/Alamy Stock Photo
12r Woman and child with fish rock painting, Arnhem Land. Penny Tweedie/Alamy Stock Photo
13a Kangaroo rock painting, Arnhem Land. National Geographic Creative/Alamy Stock Photo
13b David Malangi mixing his palette. Penny Tweedie/Alamy Stock Photo
16a Valley of the Queens, Tomb of Nefertari, 13th century BCE. akg-images/De Agostini Picture Library/S. Vannini
16b Relief of the Battle of Kadesh, Ramasseum, 1274 BCE. akg-images/Rainer Hackenberg
17a Satirical Papyrus, c. 1250 BCE. British Museum, London
17c Hippostyle Hall, Karnak, c. 1280–1270 BCE. Jan Wlodarczyk/Alamy Stock Photo
20a The flood tablet, Epic of Gilgamesh, 7th century BCE. British Museum, London
20b Lamassu, Nergal Gate, Nineveh, 8th century BCE. akg-images/De Agostini Picture Library/C. Sappa
21a Lachish relief, South West Palace, Nineveh, 700–692 BCE. British Museum, London
21b Neo-Assyrian cylinder seal, 8–7th century BCE. Metropolitan Museum of Art, New York
24a Athenian Tetradrachm, 5th century BCE. Private collection
24b South metrope XXXI, Phidias, 447–428 BCE. British Museum, London
25a Erechtheum, Mnesicles, Phidias and Pericles, 421–405 BCE. onepony/123RF Stock Photo
25b Theseus and the Minotaur, Dokimasia painter, 480 BCE. Archaeological Museum, Florence
27a Mosaic of chariot race, 2nd century CE, Lugdunum (Lyon). Musée Gallo-Romain, Lyon
28a Portland Vase, 1–25 CE. British Museum, London
28b Relief of the Imperial Family, Ara Pacis, 13–9 BCE. Mondadori/Getty Images
29a Tomb of Eurysaces the Baker, c. 30 BCE. Vito Arcomano/Alamy Stock Photo
29b Augustus of Prima-Porta, 1st century

CE. Vatican Museums
32a Teotihuacan Figurine, 1–750 CE. Museo Nacional de Antropología, Mexico
32b Pyramid of the Sun, c. 200 CE. dimol/123RF Stock Photo
33a Great Goddess mural scene, c. 200 CE. Museo Nacional de Antropología, Mexico
33b Carved stone heads, Temple of the Feathered Serpent, c. 200 CE. istock/Getty Images
36a Naga King and Queen, Cave 19, late 5th century CE. Dola RC
36b Prayer Hall, Cave 26, late 5th century CE. ephotocorp/Alamy Stock Photo
37a Ceiling painting detail, Cave 1, late 5th century CE. Benoy Behl
37b Boddhisatva Padmapani, Cave 1, late 5th century CE. Eye Ubiquitous/Alamy Stock Photo
38 Detail from 'Madaba Map', Church of St. George, Madaba, Jordan. Mid-6th century CE. akg-images/Pictures From History
40a Church of the Holy Sepulchre (interior), 335 CE. Interfoto/Alamy Stock Photo
40b Gold dinar, 695–96 CE. British Museum, London
41a Dome of the Rock, completed 691 CE. akg-images/Erich Lessing
41b Dome of the Rock, completed 691 CE. Granger/REX/Shutterstock
42 Coin minted at Hedeby, 10th century CE. DeAgostini/DEA Picture Library
44l Skarthi Rune Stone, c. 982 CE, rediscovered 1797. Maria Heyens/Alamy Stock Photo
45l Metal pin with dragon's head, 950–1000 CE. akg-images
45r Sword hilt, 9th century CE. akg-images
50l Chunkey Player effigy pipe made from bauxite rock, c. 1200–1350. National Geographic Creative/Alamy Stock Photo
50r 'Big Boy' effigy pipe made from bauxite rock, c. 1200–1350. University of Arkansas Collection
51a 'Rattler Frog' pipe, c. 1250. National Geographic Creative/Alamy Stock Photo
51b 'Birdman' sandstone tablet shown with shell beads, c. 1250–1350. National Geographic Creative
54a Statue of Vishnu, Angkor Wat,

12th century. akg-images/Pictures from History
54b Terrace of the Elephants, Angkor Thom, late 12th century. rstelmach/123RF Stock Photo
55a Towers of Bayon Temple, Angkor Thom, late 12th/early 13th century. Sally Nicholls
55b Detail from Churning of the Ocean of Milk, Angkor Wat, 12th century. akg-images/Pictures from History
58 Conical Tower, Great Enclosure. Images of Africa Photobank/Alamy Stock Photo
59a Soapstone Bird, 13th–15th century. Hemis/Alamy Stock Photo
59b Narrow Passageway, Great Enclosure. Hemis/Alamy Stock Photo
62l Lacquer Table, Ming Dynasty, 1426–35. V & A Museum, London
62r Blue and White Bowl, 1464–87. British Museum, London
63a Elegant Gathering in the Apricot Garden, after Xie Huan, c. 1437. Metropolitan Museum of Art
63b Cloisonné jar, Ming Dynasty, 1426–1435. British Museum, London
66a Alhambra vase, c. 1400. akg-images/Album/Oronoz
66b Court of the Lions, c. 1375. Ian Dagnall/Alamy Stock Photo
67a Hall of the Ambassadors, c. 1450. Provincial Board of Tourism of Granada
67 Dome of the Two Sisters, c. 1380. Paul Williams/Alamy Stock Photo
70a Anatomical sketch, Leonardo da Vinci, c. 1510–12. GraphicaArtis/Getty Images
70b Detail of St. Francis Receiving the Rule by Pope Onorio III, Domenico Ghirlandaio, Sassetti Chapel, Santa Trinita, Florence, 1483–1485. Mondadori Portfolio/Getty Images
71a David, Michelangelo di Buonarotti, 1501–4. Galleria dell'Accademia, Florence
71b Prudence, Andrea della Robbia, c. 1475. Metropolitan Museum of Art, New York
73 Manuscript from the Bibliothèque Sidi Zeiyane Haidara library in Timbuktu, c. 1600. Brent Stirton/Getty Images Reportage
74a Communal repair of Sankore Mosque. Photograph taken c. 2000. Jordi Camí/Alamy Stock Photo

74b Djinguereber Mosque, built in 1327. John Warburton-Lee Photography/Alamy Stock Photo
75a Detail from the Catalan Atlas, Abraham Cresques, 1375. Bibliothèque Nationale de France, Paris
75b Sidi Yahia Mosque, built in 1440. Bert de Ruiter/Alamy Stock Photo
78a Interior of the Portuguese synagogue in Amsterdam, Emanuel de Witte, 1680. Rijksmuseum, Amsterdam
78b The Night Watch, Rembrandt, 1642. Rijksmuseum, Amsterdam
79a Self-Portrait, Judith Leyster, c. 1630. National Gallery of Art, Washington, D.C.
79b Flower pyramid made by the Greek A factory in Delft, c. 1695. Rijksmuseum, Amsterdam
82a Allahvardi Khan Bridge, 1602. Jorge Fernandez/Alamy Stock Photo
82b Masjid-I shah (now masjid-I-imam), 1611–38. dbimages/Alamy Stock Photo
83a Garden carpet, Kirman, c. 1625. Albert Hall Museum, Jaipur
83b Portrait of Riza-yi Abbasi, Mu'in, 1673. Princeton University Library, Garrett Collection
86 Map of Edo, 1849. Geographic Rare Books & Maps
88a Armour from the Edo Period, late 18th century. British Museum, London
88b Thirty-six Views of Mount Fuji: Fine Wind, Clear Morning, Katsushika Hokusai, 1830–32. Metropolitan Museum of Art, New York
89a Cherry Blossom at Yoshiwara, Kitagawa Utamaro, c. 1793. Allen Philips/Wadsworth Atheneum Museum of Art, Hartford, CT
89b Ivory netsuke of the monkey Songoku, Shugyoku, 19th century. British Museum, London
92a Headdress Frontlet, Charles Edenshaw, c. 1880. Brooklyn Museum, Gift of Helena Rubinstein, 50.158
92b Men in traditional dress in front of Edwin Scott's Dogfish House during potlatch, Klinkwan, 1901. Alaska State Library, Winter and Pond Collection
93a Transformation mask, c. 1850. British Museum, London
93b The Raven and the First Men, Bill Reid, 1983. Courtesy of UBC Museum of Anthropology, Vancouver, Canada. © Bill Reid

96a Crystal Palace, Joseph Paxton, 1851. British Library, London
97a Ophelia, John Everett Millais, 1851–2. Tate
97b Snow Storm – Steam-Boat off a Harbour's Mouth, J.M.W. Turner, 1842. Tate
100a The Gates of Hell, Auguste Rodin, 1880–1917. Musée Rodin, Paris
100b Impression, Sunrise, Claude Monet, 1872. Musée Marmottan, Paris
101a Little Girl in a Blue Armchair, Mary Cassatt, 1878. National Gallery of Art, Washington, D.C.
101b The Eiffel Tower under construction, Paris, 1888. Musée Carnavalet, Paris
104a Looshaus on Michaelerplatz, Adolf Loos, 1909–10. akg-images/Erich Lessing
104b Beethoven Frieze (detail), Gustav Klimt, 1902. Imagno/Getty Images
105a Self-Portrait with Lowered Head, Egon Schiele, 1912. Leopold Museum, Vienna
105b Karlsplatz Stadtbahn Station, Otto Wagner, 1898. Graphiapl/Dreamstime.com
108l Battleship Potemkin, directed by Sergei Eisenstein, 1925. Universal History Archive/UIG via Getty Images
108r Music, Marc Chagall, 1920. akg-images. Chagall ®/© ADAGP, Paris and DACS, London 2018
109a Moscow I, Wassily Kandinsky, 1916. State Tretyakov Gallery, Moscow
109b 0,10: The Last Futurist Exhibition of Painting, Petrograd, 1915. State Russian Museum, St Petersburg
112a Monumento a la Revolución, 1938. imageBROKER/Alamy Stock Photo
112b Self-Portrait along the Border Line between Mexico and the United States, Frida Kahlo, 1932. Christie's Images, London/Scala, Florence. © Banco de México Diego Rivera Frida Kahlo Museums Trust, Mexico, D.F./DACS 2018
113a Home of Diego Rivera and Frida Kahlo, Juan O'Gorman, 1932. Neil Setchfield/Alamy Stock Photo
113b The History of Mexico, Diego Rivera, c. 1930 Photo Art Resource/Bob Schalkwijk/Scala, Florence. © Banco de México Diego Rivera Frida Kahlo Museums Trust, Mexico, D.F./DACS 2018
116a Jackson Pollock at work on a painting. Martha Holmes/The LIFE

Picture Collection/Getty Images © The Pollock-Krasner Foundation ARS, NY and DACS, London 2018
116b Adam, Barnett Newman, 1951-2. Tate. © The Barnett Newman Foundation, New York / DACS, London 2017
117a Helen Frankenthaler in her studio, Life Magazine. Gordon Parks/The LIFE Picture Collection/Getty Images © Helen Frankenthaler Foundation, Inc./ARS, NY and DACS, London 2018
117b Frank Lloyd Wright, Solomon R. Guggenheim Museum, opened 1959. Interfoto/Alamy Stock Photo
120a Aoxomoxoa Grateful Dead album cover, Rick Griffin, 1969. © Rick Griffin
120b The Rose, Jay DeFeo, 1958–66. Burt Glinn/Magnum
121a The Enamord Mage, Jess, 1965. © the Jess Collins Trust, used by permission
121b Mr. Natural postcard, R. Crumb, 1967. © Robert Crumb;
124a My God, Help Me to Survive This Deadly Love, Dmitri Vrubel, 1990. East Side Gallery, Berlin
124b Wrapped Reichstag, Christo and Jeanne-Claude, 1971–95. © Wolfgang Volz/LAIF, Camera Press
125a Berlin Jewish Museum, Daniel Libeskind, 1999. Michael Kappeler/Getty Images
125b Angel of History, Anselm Kiefer, 1989. © Anselm Kiefer
128a Gamer, JeeYoung Lee, 2011. © JeeYoung Lee
128b Sevit Floating Islands, Haeahn Architecture, 2011. Yooniq Images/Alamy Stock Photo
129a Home within Home within Home within Home within Home, Do Ho Suh, 2013. © Do Ho Suh
129b Out of sight, Jeongmoon Choi, 2009. © Jeongmoon Choi
130a Pedestrian bridge in Favela da Rocinha, Oscar Niemeyer, 2010. Yann Arthus-Bertrand/Getty Images
130b Aquatics centre, Rio de Janiero, Adriana Varejão, 2016. © Adriana Varejão
131a O Bicho SusPenso na PaisaGem, Ernesto Neto, 2012. Photo by Eduardo Ortega, Courtesy the artist and Tanya Bonakdar Gallery, New York
131b We Are All One, Eduardo Kobra, 2016. Brazil Photos/Getty Images

索引

亞倫‧羅森（AARON ROSEN）

　　亞倫‧羅森博士是洛磯山學院（Rocky Mountain College）的宗教思想教授，也是倫敦國王學院（King's College London）的客座學者，負責教授神聖傳統和藝術課程。羅森教授也曾在耶魯大學、牛津大學和哥倫比亞大學任教，並曾擔任過各種榮譽職務，包括烏得勒支大學學院的客座教授。他在劍橋大學取得博士學位，同時也是柏克萊大學的訪問學者。他為學術和流行出版品撰寫了大量文章，並為英國廣播公司（BBC）和其他媒體提供評論。著有《想像猶太藝術》（*Imagining Jewish Art*）和《21 世紀的藝術與宗教》（*Art and Religion in the 21st Century*），此書並獲選《泰晤士報》二〇一五年最佳書籍。他是《現代曼哈頓中心的宗教與藝術》（*Religion and Art in the Heart of Modern Manhattan*）、《圖解神聖之城：倫敦、藝術與宗教》（*Visualising a Sacred City: London, Art and Religion*）的編輯；也是兒童讀物《你的創造力在哪裡？》（*Where's Your Creativity?*）的合著者。

獻給我的父親克利弗德‧羅森，

感謝他帶我環遊世界。

獻給我的繼父詹姆斯‧哈蒙德，

感謝他為我開啟藝術的世界。

並紀念我的祖父。

　　作為學者，我們必須選擇一門專業領域並且深入研究，不過這樣可能產生見樹而不見林的結果。在這本書中，我重新發現了拓展研究界線的樂趣，包括遠遠超出我專業範圍的領域。我可以自豪地說，在研究和撰寫這本書的過程，我學到了很多東西，而這往往是得自於曾經在那些地方生活過或者研究過的朋友的協助。我要特別感謝 Philipp Schaeffer、Kirti Bhaskar Upadhyaya、Renata Homem、Hyun Young Kim、Aneurin Ellis-Evans、Gary Waddingham、Nausikaa El-Mecky、Jibran Khan、Rachel Fendler、Giles Waller 和 David de Bruijn。

　　在整個過程中，我得到了本書圖片研究員莎莉‧尼科爾斯（Sally Nicholls）的專業建議。在不同的階段，有來自泰晤士與哈德遜出版社的羅傑‧索普（Roger Thorp）、安娜‧里德利（Anna Ridley）和露西‧布朗里奇（Lucy Brownridge）的協助，加上喬安娜‧尼邁耶（Lucy Brownridge）嫻熟的設計，讓這項專案能夠順利進行。最重要的是，露西‧達澤爾（Lucy Dalzell）以充滿精緻細節、閃閃發光的插圖，讓這本書更栩栩如生。

　　當我寫作時，我不僅想像了自己想讀的書，也想像了我的妻子卡洛琳在她早熟的年少時代會仔細研讀的書。她無窮的好奇心和難以計量的善良鼓舞著我。當我寫下這些話語時，我看到現在的時刻是 11:11，我的姊姊惠特妮總是在這種時候許願。我也一樣：惠特妮，我希望你此刻就在這裡。在你短暫的人生旅程中，你比我們所有人都少了恐懼，而多了愛。

Mirror 042

環遊世界看藝術
A Journey Through Art : A Global History

國家圖書館出版品預行編目 (CIP) 資料

環遊世界看藝術 / 亞倫．羅森 (Aaron Rosen) 著；露西．達澤爾 (Lucy Dalzell) 繪；
張宇心譯 . -- 初版 . -- 臺北市：天培文化有限公司出版：九歌出版社有限公司發行，
2024.02
 面；　公分 . -- (Mirror ; 42)
 譯自：A journey through art : a global history
 ISBN 978-626-7276-41-9(精裝)

1.CST: 藝術史 2.CST: 世界史
909.1　　　　113000200

作　　者 —— 亞倫‧羅森（Aaron Rosen）
繪　　圖 —— 露西‧達澤爾（Lucy Dalzell）
譯　　者 —— 張宇心
責任編輯 —— 莊琬華
發 行 人 —— 蔡澤松
出　　版 —— 天培文化有限公司
　　　　　　台北市 105 八德路 3 段 12 巷 57 弄 40 號
　　　　　　電話／ 02-25776564‧傳真／ 02-25789205
　　　　　　郵政劃撥／ 19382439
九歌文學網　www.chiuko.com.tw
印　　刷 —— 晨捷印製股份有限公
法律顧問 —— 龍躍天律師‧蕭雄淋律師‧董安丹律師
發　　行 —— 九歌出版社有限公司
　　　　　　台北市 105 八德路 3 段 12 巷 57 弄 40 號
　　　　　　電話／ 02-25776564‧傳真／ 02-25789205
初　　版 —— 2024 年 2 月
定　　價 —— 550 元
書　　號 —— 0305042
Ｉ Ｓ Ｂ Ｎ —— 978-626-7276-41-9

Published by arrangement with Thames & Hudson Ltd, London,
A Journey Through Art © 2018 Thames & Hudson Ltd, London
Text by Aaron Rosen
Illustrations © 2018 Lucy Dalzell
This edition first published in Taiwan in 2024 by Ten Points Publishing Co., Ltd,
Taipei
Traditional Chinese Edition © 2024 Ten Points Publishing Co., Ltd"